李普同書法紀念展

The Calligraphy of Lee, Pu-tong
- A memorial Exhibition

展期：88.12.1 - 88.12.26

地點：國立歷史博物館四樓展廳

國立歷史博物館
NATIONAL MUSEUM OF HISTORY

館序

台灣近代的書法發展，正如同社會動態一般蓬勃，就其表現面貌而論，大致上有兩股力量，一是延續清代以降的台灣本土的書法面貌；一是在政府播遷來台之後，從中原所引進的一股書法面貌。兩種表現風格陸續進行結合，前者在日本統治時期產生一些風格轉換，後者也因為地域不同在觀念趣味上面作了調整，而使得現今台灣書壇已經有了獨特的藝術表現。身處這一變革時期的書法家，同時考量其原受的教育與外在的氛圍，努力開創出自我的面貌，李普同先生正是居於這段時間中重要的影響者。

李普同先生，本名天慶，別號光前，民國七年生於桃園武陵坡。其書法風格早歲便開始臨摹歷代名碑法帖，初受成親王、陸潤庠、黃自元等楷法影響，及長，上追東漢史晨、禮器、張遷等隸書碑刻求其渾樸，亦潛心魏碑楷法，深臨張猛龍碑、高貞碑、墓誌銘、龍門二十品、石門銘、鄭羲下碑等，再融入初唐四家的楷書，自此，隸楷法度漸備。弱冠，得復窺二王堂奧，並於孫過庭、懷素、李北海等各家多所學習，而能博通兼容。民國四十五年，得觀草書大家于右任筆法，從此氣勢奔放，豐神朗潤，而能蔚然成風。

除了其書法傑出表現外，對於台灣書法教育的推展，李先生更是不餘遺力，除了自己設硯教學之外，也受許多學校邀請舉行講學、授課。教導出許多書法人才成為現今國內書壇的大將。因受于老的器重，更努力延續于右任對於標準草書的推行，也加強了中日之間的友好關係。本館向來重視中國文化傳承，並關注國內藝術發展，此次特由中華民國標準草書學會匯集李普同先生精采作品八十五件舉辦「李普同書法紀念展」，希望經由展覽使國人欣賞到其書法藝術表現，呈現李先生終生對於書法藝術的執著與成就，同時也希望藉此感念李普同先生對國內書法教育的努力。

國立歷史博物館館長

黃光男 謹識

Preface

Calligraphy in Taiwan, similar to other cultural and artistic developments, has evolved greatly since it came from China. The styles and characteristics of calligraphy in Taiwan derive from both the Ching Dynasty and from the migration "mainlanders" after 1949, who brought with them various style from differing regions. In addition, early local patterns had changed, due to the Japanese influence during the colonial period (1895-1945). These streams combined to create a unique Taiwan-style calligraphy. Mr. Lee, Pu-tong is a product of these changeable times and his calligraphy reflects his unique Taiwanese style and is an important influence on propagating a new Taiwan-style calligraphy.

Lee, Pu-tong was born in Tao Yuan in 1918. At an early age he was influenced by the calligraphy of the Ching Dynasty Emperor Cheng-chin, and by Lu, Ruen-shiang and Huang, Tsu-yuan, two outstanding calligraphers of the Ching Dynasty. He also studied rubbings from ancient stone tablets and the official East Han Dynasty script. Far these more he studied the calligraphic style of the Wei Dynasty calligrphers, Wang, Xi-chi and Wang, Hsien-chi. Later, in 1966, he studied with Yu, Yo-jen, a famous calligrapher who had came to Taiwan in 1949.

In addition to his outstanding calligraphy, Mr. Lee promoted Calligraphic education in Taiwan. As a profound admirer of Yu, Yo-ren who created the standard cursive script, Mr. Lee instrumental in promotion this style in Taiwan. Japanese are great admires of the standard cursive script and Mr. Lee was a bridge between Taiwan and Japan, thereby enhance the friendly relationship between the two countries. There are 85 pieces of Mr. Lee's works in this exhibition. Our purpose is to provide more opportunities for people to appreciate calligraphy art, and Lee, Pu-tong's contribution to calligraphy both as an outstanding calligrapher and as a teacher who enthusiastically taught many people the art and the joy of calligraphy.

Dr. Kuang-nan Huang
Director
National Museum of History

蘇序

中國標準草書學會理事長：蘇天賜

書法為我國傳統文化，源遠流長，自商之甲骨、金文、大、小篆、草、行、楷，形體不斷演進，歷代先賢，經數千年深研力耕，諸體大備，名家備出，大放異采，為文人所重，當代台灣，以書道享譽士林者，蔚為典範，李普同先生尤為巨擘。

李普同教授，名天慶，號光前，民國七年生於桃園武陵坡，八十七年仙逝，享年八十一歲。自少天賦穎異，頗懷大志，台灣商工畢業及肄業於延平大學，博覽群籍，擅詩詞，尤精書法，遍臨歷代名碑法帖，兼撮眾長，時出新意，卓然成家。台灣光復後，師事于右任先生精研標準草書，先生對書藝之研鑽與推展，特為熱衷，先後發起基隆書道會、中國書法學會、擔任第一、二屆中國標準草書學會理事長之職，並應聘文化大學、輔仁大學教授、中華學術院書學研究所代所長。被聘為國家文藝獎、中山文藝獎、全國省、市、南瀛獎、金鴻獎、中日書法展等評審主席，中華文復總會、歷史博物館、台灣藝術館、台灣省、台北市、高雄市等美術館評議委員，三原于右任紀念館、西安書法藝術博物館名譽館長、黃帝陵書畫院名譽院長、國際書道聯盟中國佰長及日本、韓國書道團體名譽顧問，出席書法國際會議代表、團長等百餘次。著有草書、楷書、千字文、楷書名碑講座、書法欣賞錄影帶、李普同書法選集、于右任先生標準草書千字文暨書法選集，並監修台灣三百年來書法風格、台灣地區四十年來書法研究、人物小傳等相繼問世，著作頗豐。

十年樹木，百年樹人，先生為宏揚書法、薪火相傳，成立心太平室，設硯授徒，長達數十餘載，受惠學子多達數千餘人，今在書壇上能繼起承先啟後，重任之碩彥者，不計其數。先生性情豁達，高瞻遠矚，現今社會，物慾橫流，道德沈淪，學書風氣已日趨式微沒落之際，若不再力圖振作，文化命脈將難以維繫，是故，書法應全面推廣，力排門戶之見，若遇資質優異、可造之材者，適時獎掖與提攜，當今，書林後起之秀，受其無己無私感召者，為數不少。

綜觀李教授畢生獻身積極宣揚中華文化之精神、促進友邦和睦交流，備受肯定、成績斐然、享譽國際，曾獲日本頒贈國際文化藝術院士獎章，及美國聖安達遜大學名譽哲學博士學位。溘逝時並榮獲總統褒揚令及中國國民黨追贈華夏一等獎章，可謂名副其實。

筆者追隨先師三十載，其為學處事之道，志行高潔、光明磊落，堪稱望重藝林，當為後世所景仰與效法。今承國立歷史博物館之邀，舉行先師書法遺作展，以饗同好。專輯付梓之際，謹綴數語，難以道盡，此誠可感，並深表崇敬之意。祈盼海內外諸先進，不吝賜教為幸。

中華民國八十八年歲次己卯初冬於竹林書屋

目錄

李普同對中日書法交流的貢獻—從基隆書道會談起

李郁周

一、基隆書道會的復會

一九三〇年代，臺灣各地皆有團體性或個人性的書畫會或書道會的組織，從事書畫活動，團體性的如臺南善化書畫會、新竹書畫益精會、臺中中部書畫協會、嘉義鴉社等，個人性的如石井賢藏的臺北書道會、大津鶴嶺的臺灣書學院、曹秋圃的澹廬書會、西川鐵五郎的南瀛書道會等，書畫風氣甚為昌盛。基隆地區藝文人士塗川河、李碧山、羅慶雲、林成基、林耀西等人，也在一九三七年夏秋之間，發起成立「東壁書畫會」，推倪蔣懷為會長；平日辦理會員作品觀摩展覽及揮毫活動。東壁書畫會成立一年多，在基隆地區私人企業任職的李普同加入為會員，一九三九年九月舉辦第一次在基隆展出的全國（日本）書畫展覽會，以李普同寓所為辦事處，並由李先生擔任參展作品收件人。當年李普同虛歲二十二，即已開始獻身書畫活動。

一九三九年十一月，林成基、林耀西、張蔚庭、李碧山、張稻村、李普同等人提倡籌組「基隆競書會」，請顏滄海出面主持其事；後改稱為「基隆書道會」，並於一九四〇年五月正式成立，推顏滄海為會長；平日辦理書法研究座談，並由林成基、林耀西與李普同設班指導中小學生書法。一九四二年三月再度舉辦第二次全國書法展覽。其後第二次世界大戰愈趨劇烈，日軍節節敗退，物資缺乏，遂於一九四四年四月公決解散書道會，停止活動；惟從當時《詩報》所載，一九四四年十月基隆書道會仍然舉辦有「月例競書」的活動。

臺灣光復以後，書畫活動因時局黯淡而相當沉寂。直到一九五五年，林成基、林耀西、廖禎祥等人倡議基隆書道會復會，並與日本各書會逐漸恢復聯繫，展開復會行動。一九五六年，已在臺北任職的李普同經常拜訪中國渡臺書家于右任，向他請教標準草書，得到于先生的不少點撥，頗有一些會悟，師生之間往來漸趨密邇。一九五七年夏天，于右任與賈景德應邀在顏滄海的臺北寓所雅集，來會的有曹秋圃、張李德和、林熊祥、康㶈泉、林玉山、黃景南、李普同等藝文界名流四十餘人，于先生鼓勵基隆書道會積極進行復會工作；於是向政府立案，更名為「臺灣省基隆市書法研究會」，于先生並為會名題字（圖一）。

當時，李普同是中國渡臺書家與臺籍書家的聯繫點之一，來臺人士如馬壽華、卓君庸、魯蕩平、梁寒操等人，皆因于

6

和了解。

右任與賈景德的介紹而認識李先生。基隆書道會的成員林成基、林耀西、廖禎祥等人也因而對渡臺書家有比較廣泛的接觸

基隆書道會復會第二年，一九五八年三月，開始籌辦「中日文化交流書法展」，收到中日雙方五千多件作品，於十一月十二日正式展出，場面浩大，是為空前。此後李普同一頭栽入中日書法交流的大潮中，領波導浪，為書法活動的長江大河創造了輝煌的記錄；也為臺灣書壇豎立了不朽的典範。

二、日治時期辦理全國展的經驗

基隆書道會復會後之所以能夠辦理盛大的「中日文化交流書法展」，其來有自，一是主力成員如林成基、李碧山、林耀西、羅慶雲、李普同、廖禎祥等人的熱心奔走，一是參照過去曾經辦過類似展覽而累積的經驗。前述「東壁書畫會」時期，曾在一九三九年辦過第一次全國（日本）書畫展覽；「基隆書道會」時期，曾在一九四二年辦過第二次全國（日本）書道展覽。書道會復會後，「臺灣省基隆市書法研究會」要在一九五八年辦理「中日書法交流展」，基於前兩次的體驗，當然沒有不能克服的困難。此處談談「東壁書畫會」辦理第一次全國書畫展覽的概況。

一九三九年初，李普同加入東壁書畫會以後，同仁即積極籌辦第一次全國書畫展覽會。當年春天，共召開三次籌備會議，決定展覽會工作組織如下：

(1)會長：倪蔣懷。
(2)總幹事：塗川河。
(3)聯絡組：林耀西、林成基。
(4)公關組：羅慶雲。
(5)場地組：李碧山、鄭添益、張樹、王兼飛、張秋梁、陳森龍。
(6)收件組：李普同。
(7)鑑查員：黃梅生、鄭蘭、川元實、赤瀨川壽泉。
(8)審查員：曹秋圃、張純甫、尾崎秀真、川上無羅。
(9)辦事處：李普同宅（基隆市明治町·今安一路）。

台灣省基隆市書法研究會　于右任
（一圖）

消息公布之後，應徵作品陸續寄來，除了臺灣、日本之外，還有寄自朝鮮與滿洲國的作品。一九三九年七月六日舉行作品鑑查，將五百多件應徵作品按漢字、假名、水墨畫及學生四組，由鑑查員決定入選與否。然後由審查員視各類作品水準，按推薦、特選、上選三個等級決定得獎等次。最高獎漢字組推薦一席由日下部鳴鶴的再傳弟子宇留野清華（岩田鶴皐的學生）奪得，第二名漢字組推薦二席由新竹張國珍獲得；曹秋圃的得意門生臺北陳春松得到漢字組上選，新竹謝景雲也是漢字組上選。日下部鳴鶴的三傳弟子奈良今井凌雪（辻本史邑的學生）也是漢字組上選。新竹鄭淮波得到水墨畫特選。獲得優良團體獎的單位中，有高雄的「高雄書道會」、臺中的「中部書畫協會」。一九三九年九月十六日、十七日於基隆公會堂（今中正堂）舉行「第一次全國書畫展覽會」。展出兩天，各機關首長、總督府、臺北州、基隆市等參議及社會賢達均前往參觀，每日觀眾有五、六千人，摩肩接踵，擠得水洩不通。

這次展覽會以李普同在基隆的寓所為聯絡中心，從工作分配、收件、評審、布置到展出，井井有條。舉辦一次大型的書畫展覽，動用的人力、物力極為可觀，整個展覽活動得到基隆地區政府單位、工商、藝文、報社各界的支持，所以相當成功。茲將主辦及鼎力相助的十二個單位臚列於後：

主辦：基隆東壁書畫會
後援：基隆市役所
後援：基隆商工會議所
後援：基隆同風會
後援：基隆皇風文藝協會
後援：日本寧樂書道會
後援：日本鐘雲書道會
後援：臺灣日日新報社基隆支局
後援：臺灣新聞社基隆支局
後援：臺灣日報社基隆支局
後援：臺灣新民報社基隆支局
後援：高雄新報社基隆通信部

看來基隆人是把這次展覽當做他們休戚與共、榮辱同受的大事來處理，李普同也奉獻了他的心力。

三、一九五八年基隆中日書法展

臺灣光復以後，第一個向政府登記有案的民間書法團體是基隆書道會。鑑於中國過去飽受日本侵凌，而日本將「書法」稱為「書道」，為了與日本有別，基隆書道會以「臺灣省基隆市書法研究會」的名稱，向政府主管機關註冊。現在我們都了解「書道」本為中國晉唐以來所普遍使用的名詞，日本只是沿襲唐朝人的用法，書道與書法沒有什麼太大的差異，所以基隆地區書法人士在一九九三年將會名恢復為「基隆市書道會」。

一九五八年三月二日，基隆市書法研究會主要成員，召開中日文化交流書法展籌備會，當時已遷居臺北的李普同，仍然到基隆參加會議。五月初，以會長顏滄海的名義先發函日本各書法團體，附上「作品徵集要點」，並邀請他們提供各團體發行的「書道雜誌」參加書法雜誌展。同時積極擬訂展覽會組織，聘定名譽職人員如次：

(1) 名譽會長：于右任
(2) 名譽審查長：賈景德
(3) 名譽副會長：林熊祥
　　名譽副會長：馬壽華
　　名譽副會長：梁寒操
　　名譽副會長：黃朝琴
　　名譽副會長：游彌堅
　　名譽副會長：謝貫一
(4) 名譽鑑查長：王開運
(5) 會長：顏滄海

上述十人且簽名同意以昭公信（圖二），簽名用紙有「李普同稿紙」的字樣，顯示李先生從中奔走安排的辛苦用意。這次展覽的主辦單位是「臺灣省基隆市書法研究會」，後援單位只有兩家報社「臺灣新生報社」與「公論報社」，大約中日之間的歷史情結糾葛而敏感之故。

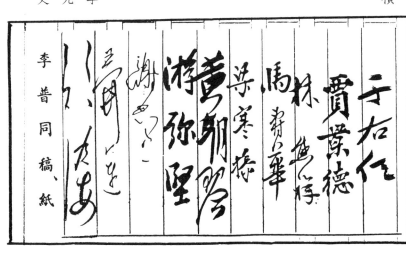

（圖二）

六月底，日本方面已寄來一千多件書法作品、五十多種書法雜誌。臺灣地區還沒有發動，日本已經如此熱烈的響應。

於是馬上發函給國內書法界人士，並對外公開徵件。作品的組別，國內分臨書、創作、中學、小學等四組，日本分漢字臨書、漢字創作、假名及調和體、中學、小學等五組。李普同在臺北任職，當時協助聯絡日本及國內同道；基隆方面的工作大致是羅慶雲、李碧山、林成基、林耀西與廖禎祥等人共挑大樑了。九月底截止收件，國內外總收件數有五千二百九十一件，書法月刊雜誌一百十八種。作品經過審查、裱褙，雜誌經過整理、登錄後，於十一月十二日至十四日在基隆市中正堂、市議會與市政府禮堂三處會場展出。名譽會長于右任與名譽審查長賈景德袂剪綵，中日兩國書藝名家群集基隆；于右任看了日本人的書法作品，發現他們的水準出乎意料之外，接連說：「我們不及，我們不及！」三天的展覽，參觀人數超過兩萬人，聲勢之大，震撼中外。書壇至今仍然津津樂道。

這次展覽，臺灣地區應邀展出者，臺籍書家有于右任、宗孝忱、馬紹文、陶芸樓、施壽柏、張國珍、魏經龍、黃祖輝、林守長、鄭淮波等二十餘人；大陸渡臺書家有于右任、曹秋圃、鄭香圃、施雲從、董作賓、王壯為、呂佛庭等也是二十餘人。應徵「臨書組」的得獎人如黃篤生、曾安田、連勝彥等青年，今天正活躍於書壇；「創作組」得獎人則多壯年人，如新竹黃丁炎至今垂垂老矣。

日本方面應邀展出者，以西脇吳石與高塚竹堂（小野鵝堂的徒弟）最為老輩，年歲與于右任不相上下；中村素堂為西川春洞的再傳弟子，田邊古村為高塚竹堂的高徒，宇留野清華即一九三九年基隆書法展最高賞者，古澤素雨為中村素堂的高徒，林錦洞為林祖洞之子、黃祖輝為其師兄，金澤子卿為于右任的日本高徒；其他如熱田江楓、松田江畔、岡崎瑞雲、友松龍洞等均為中壯派書人。至於得獎人如西協吳石為西協吳石之子、野口白汀至今是日本全國書道部門的一支健筆。

這次盛大的展覽會，媒體方面報導不成比例，只有《中央日報》十一月十二日在第六版刊發一小欄四、五行的消息，位居後援的《臺灣新生報》連一個字也沒有，其他報紙更不用說了，時局因素所致，與日本交往不是當時的重點。《中央日報》刊出的內容是：「由基隆市書法研究會所主辦之中日文化交流書法展覽會，定於自十二日起，在基市中正堂展出三天。」

一九五八年基隆書道會辦理的中日書法交流展，是臺灣光復後第一次與日本書法互動的書法聯展，雖然中日兩國書法名家並未傾巢而出，但聲勢陣容已極為壯盛。基於歷史因素，當時局勢，中國渡臺人士極度排日；臺籍書家籌辦這次展覽時不敢太過招搖，要不是于右任、賈景德等國家大老點頭支持並親身參與，恐怕很難順利辦成，尤其拿「媚日」或「臺籍人士之人士忘記不了日本」的罪名來羅織，就足以澆息火苗、胎死腹中。因此，李普同奔走於渡臺書家、臺籍書家與日本書人

四、本次中日書法交流展的影響

一九五八年中日書法交流展的舉辦是成功的，基隆書道會其後在一九七七年、一九七九年及一九九七年又辦理了三次交流展。一九七七年與一九七九年，參展的日本作品較少，但是名家倍增，如沖六鵬、石橋犀水（圖三）、桑原江南、桑原翠邦、大內枝翠、阿部翠竹、今關脩竹、宇留野清華、中野蘭疇、吉田桂秋、渡邊綠邦、續木湖山、岡本白濤、林錦洞等，或為日本全國展炙手可熱的書家。基隆書道會以一個地區性的民間書法團體，能夠持續的辦理國際性書法交流展，相當不容易。

由於基隆書道會在一九五七年復會，一九五八年辦理中日書法交流展成功的啟示，日治時期的臺中「中部書畫協會」也在一九五九年復會，改名為「鯤島書畫會」，並辦理「臺灣省鯤島書畫展覽會」，在臺中展出，從一九五九年至一九六八年，鯤島書畫展總共辦了十屆；同時自第四屆起附辦中日書法交流展，總共辦了七次。

都是鯤島書畫會主力人物施壽柏、邱淼鏘、蕭錡忠、丁玉熙等人通力合作的成果。基隆書道會的活動，對鯤島書畫會有顯著的影響，也促進臺灣地區書畫活動的蓬勃發展。

基隆書道會復會並辦理中日書法交流展，兩國之間的書人往來更加頻繁。日本方面多以書法團體的名義來交流，如全日本書道教育協會、大日本書藝院、日本教育書道連盟等，臺灣卻沒有一個足以回應的對等書法團體。在于右任的支持下，書法界籌備成立「中國書法學會」，由李普同負責聯繫臺籍書家，由李超哉負責糾合中國渡臺書家，在一九六二年七月一日召開發起人會議，有四十二人到會，推舉馬壽華、李超哉、李普同、石叔明、丁念先、王壯為、馬紹文、曾紹杰、姚夢谷、陶壽伯、傅狷夫等十一人為籌備委員，以馬壽華為主任委員，關始籌組工作，並於當年九月二十八日召開成立大會，以推動書法、提倡民族文化為宗旨。基隆書道會的復會與中日書法交流展的舉辦，是促成中國書法學會創立的先行因素；李普同熱心聯繫，居間奔走，把臺籍書人與渡臺書人拉近距離，相互融通，是學會成立的功臣之一。

（圖三）

五、中日書法交流的堅強砥柱

基隆書道會復會後，與日本書法團體恢復往來。一九五八年四月，李普同把于右任的事跡與書法介紹到日本書法雜誌上。「大日本書藝院」會長阿部翠竹來訪，透過基隆書道會林耀西轉給李普同，發起中日文化交流書道展，禮聘于右任為名譽會長、何應欽為名譽副會長，以李普同寓所「心太平室」為臺北聯絡處，自一九六〇年起，每年七月在日本東京上野美術館展出。一時日本書道團體信函如雪片飛來，直接跟李普同洽商，如全日本書道教育協會熱田江楓、日本教育書道連盟小山天舟以及後來的曾東書道會、全日本書道連合會等，都曾透過李普同辦理中日書法交流的聯絡事項。

李普同參與基隆書道會而與日本書壇有較多的接觸也自此承受日本書道團體的委託，投入「發布收件日期→匯集國內作品→郵寄日本→接回獎狀→轉發送件人」的書法交流展的繁複工作，中間還要通知聯繫兩方的工作進度與狀況，處理臨時詢問等瑣碎細務，「為他人作嫁衣裳」，但李普同毫不在意的勇往直前，捨棄自己，造就他人。因為這樣的付出，而促使臺灣地區的書法維持一定程度的蓬勃發展。

中日書法交流展「聯絡處」的做事態度：誠信、細心、周延，從其處事過程的細膩情況看來，令人感動。茲以大日本書藝院辦理第三屆中日書法交流書法展為例，這個展覽會一九六二年七月二十六日起在東京上野美術館展出六天。李普同在七月十五日對中日兩方的書法界發出簡報，就此次辦理過程的前前後後，做了十分完整的交代；尤其給日本方面的說明文件，詳細的記錄了從六月一日至七月八日的工作日誌，摘錄其重點如次：

中國書法學會籌組創會期間，日本教育書道連盟邀請我國組成第一屆訪日書法代表團，教育部指定國立歷史博物館辦理人選提名，開會時推舉程滄波、劉延濤、王壯為、李超哉、丁念先、彭醇士、曾紹杰、莊嚴、林熊祥等十人，林氏辭退，遞補李普同。一九六二年十月三十一日起程，十一月十一日回國，在日本足參訪十天，遊覽觀光的性質較多，只有拜訪豐道春海（西川春洞的高徒）老書家及參觀中日名流書道展，纔屬於書法活動。同樣性質的第二屆訪日書法代表團，在一九六七年十一月成行，代表有程滄波、馬紹文、梁寒操、曹秋圃、李超哉、楊士瀛、傅狷夫、李普同等八人。此後中日之間的書法互訪活動極為熱絡，一九六〇年代後期及一九七〇年代中期是書法互訪的高峰期，即如一九八四年十一月，中國書法學會在臺北主辦的「顏真卿逝世一千二百年‧中國書法國際學術研討會」，日本書家石橋犀水、桑原江南、續木湖山、中田勇次郎、外山軍治等仍然參加了會議。中日書法交流，李普同的參與是不可或缺的，他了解臺灣書壇，更了解日本書壇，是樞紐人物。

六月一日・向于右任、莫德惠、馬壽華、丁治磐等人報告第三屆中日文化交流書法展開始籌辦。

六月十日・中央、中華、新生、聯合、徵信新聞等各報紙刊登展覽徵件消息。

六月十二日・日文的展覽會要點翻譯成中文寄給臺灣書法界的朋友，邀請書家寄送示範作品。

六月三十日・收到四百八十多件作品，臺北澹廬書會、臺灣省政府同仁書法研究會及花蓮劉政東處等單位，作品自行郵寄東京，不包括在內。

七月二日・學生組作品一百件及目錄由基隆書道會寄出。

七月四日・我方審查委員代表魯蕩平飛抵東京。

七月五日・我方代表書書家四十餘人的作品及目錄由心太平室寄出。

七月七日・一般組徵件作品三百多件及目錄由心太平室寄出。

七月八日・向于右任報告中日書法交流展的工作經過。

這次在東京的書法交流展，中華民國代表書書家四十多人，其中臺籍書家有張李德和、曹秋圃、林熊祥、施雲從、康瀁泉、魏經龍、林東淦、鄭淮波、蕭錡忠、李普同等十餘人；渡臺書家有于右任、卓君庸、宗孝忱、馬紹文、陳定山、魯蕩平、高拜石、朱玖瑩、丁念先、李超哉、劉延濤、王壯為、傅狷夫、曾紹杰、呂佛庭等三十餘人。目前活躍於書壇之廖禎祥、王北岳、丁玉熙、黃篤生、傅申、周澄等均參加一般社會組的徵件展出，陳維德則為學生組的入選者。

將一九六二年大日本書藝院辦理中日書法交流展，我方的參展代表名單，與一九五八年基隆書道會辦理中日書法交流展，臺灣地區受邀送件書家名單，兩相對看，可以發現：四年之間渡臺書家踴躍參加中日書法展的比例大幅提升，蟄伏不出的情況大為減少。李普同的多方聯繫，有極為明顯的成果。至於社會中的一般學書者，在臺灣沒有多少參與書法展覽或發表的空間，能夠藉參加中日書法交流展而考驗自己的書寫表現能力，這是得來不易的途徑，幾乎每個書法人都躍躍欲試，不放棄這種機會。就是這樣，臺灣書法社會的發展維持不墜。

此後，李普同投入中日書法交流的工作四十年，樂此不疲，展覽時擔任「臺北聯絡處」，日本書法團體或個人訪臺時，又成為「臺北接待處」。以民間個人而出錢出力做國民外交的工作，「聰明人」不可能做這種花錢又吃力不討好的傻事。從李普同所接待的日本書法團體，如日本教育書道連盟、大日本書藝院、全日本書道教育協會、書海社、書道高知會、高崎書道會、心聲社、書玄會、正鋒書道會、書泉會等數十個書道會，以及接待個別書家，如石橋犀水、桑原江南、

宇留野清華、殿村藍田、近藤華城、伏見沖敬、田中塊堂、青山杉雨、今井凌雪等數十位書家看來，他對中日書法交流的貢獻，臺灣地區無人能出其右。

六、餘論

一九五〇年代及一九六〇年代，臺灣地區大型的書法展賽活動不多，基隆書道會在一九五八年籌辦中日書法交流展，開啟大型書法展賽的大門，臺中鯤島書畫會跟著舉辦臺灣鯤島書畫展；日本書法團體也開始主辦中日書法交流，透過李普同徵集臺灣地區的書法作品，一時帶動國內學習書法的風潮。一九七〇年代中期，臺灣地區的書法展覽已多，能書的人口亦劇增，有些書人開始反省而提出尖銳的質疑，甚至對李普同的做法持否定的觀點：何以我們要把書法作品送去給日本人評定等級？書法是中國的，日本那有資格評定我們的成績？這是有志氣的省悟，卻同時又是不明究裡的夜郎自大。

日本自明治維新以後，書法界與書法教育界逐漸趨於二合一，對於初學入門的書法學習過程，開始研發一套極為精密的步驟，不論學校書法教學或民間書法授徒，方法並無二致。一九〇四年起，即有書法團體發行「競書」月刊，如斯華會小野鵝堂的《書道研究》（圖四），辦理段級進階的書法能力審查；一九二〇年代與一九三〇年代，日本競書雜誌如雨後春筍，書法教育與書家養成已有一路而通的學習鍛鍊途徑。一九五八年基隆書道會中日書法交流展，同時徵展每月出版的「書道雜誌」一百十八家，當然還有許許多多的漏網之魚，當時競書月刊發行之盛如此。何況一八九〇年代以後，日本公私機構辦理的書法展覽，展賽獎經驗豐富。明治維新以來至一九七〇年代，百年間以嚴密的學術研究規格，累積書法教育與書家養成的知識與經驗，已成為提升書法水準的世界文化財，人人可得而共享之。中國人自己的無知和自大，而說日本書家不能審查中國人的書法作品，不能評定中國人的書法作品的等級。這種情形，除了中國人自己的「民族情結」作祟之外，沒有任何的「知識公理」可言，更不必說是的「學術公理」或「藝術公理」了。因為我們必須真誠的自省：在書法教育與書家養成這個領域中我們曾經做出什麼業績？累積過多少經驗和成果？很少，甚至可以說「完全沒有」！既不知己，又不知彼，發言權從何而來？

（四圖）

所以，李普同辦理中日書法交流，帶動臺灣地區學習書法的風潮，這一點，我們對他只有尊敬，沒有批評。

李普同熱心推動臺灣書壇的融合，如成立中國書法學會，把臺籍書家與渡臺書家聯繫起來，這是非常有意義的工作。

在一九五八年基隆書道會的中日書法交流展，以及一九六〇年代臺中鯤島書畫會主辦的臺灣鯤島書畫展，由於是臺籍書家主辦的活動，所以能夠看到渡臺書家與臺籍書家的作品共同展出；日本書道團體主辦的中日書法交流展，也可以看到渡臺書家與臺籍書家在日本同臺演出。可是換成政府機關主導的書法活動或大型展覽，臺籍書家便被打壓，幾乎沒有立足的空間。

一九六二年十一月的訪日書法代表團選拔時，臺籍書家只有林熊祥上榜，林氏辭退，由李普同遞補，這是一個警訊，李普同身在「廬山」，大概看不出真面目；其後不論是臺灣省美展或全國美展，臺籍書家擔任評審委員或受邀參展，即如一九七一年十二月，在一九七〇年前後，除了曹秋圃與魏龍是省展評審之外，沒有任何臺籍書家擔任評審委員或受邀參展，即如一九七一年十二月，國立歷史博物館會同中國書法學會與日本書道社一起舉辦「建國六十年—中日書法聯合展覽」，展出書法作品一百九十二件，日本書人一百二十八件，臺灣書家六十四件，只有曹秋圃、林熊祥、李普同三人是臺籍書家，其餘六十一人是渡臺書人，這怎麼可能？這是臺籍書家被封殺在體制外的實況。臺籍書家在一九七〇年代已從臺灣書壇全面隱退，這種現象，李普同似乎沒有察覺，是他當局者迷。

曹秋圃的感受比較深刻，曹氏常說：「日本時代，我的書法地位在『天尾頂』（天上）；臺灣光復以後，摔落來『土腳兜』（地上）。」

一九五〇年代中期到一九六五年前後，李普同把渡臺書家與臺籍書家拉在一起的初期，臺籍書家辦理展覽必邀請渡臺書家參展。等到渡臺書家取得當權位置，辦理活動或展覽時，就把臺籍書家踢到一邊去納涼。我想李普同即使有感覺，他自身難保，恐怕沒有什麼能耐為臺籍書家美言幾句；就算他當時仗義直言，大約也起不了任何作用。這是政權轉換下掌權分子缺乏寬宏大量的廣博包容胸襟，所謂「內鬥內行，外鬥外行」，格局自然不大。在時代的壓制下，文化成長遲滯的悲哀，無可奈何！前車之鑑，又給了我們什麼啟示？

昨天，李普同無怨無悔的為書法交流獻身；今天，我們看到一根入雲的標竿豎立在書道終點上！

一九九九年九月十四日於臺北市牯嶺公園

李普同先生對台灣書壇的貢獻

麥鳳秋

前言：

李普同先生是二十世紀台灣書壇台籍書家中的一枝奇葩。在最艱辛的時刻，他辦競書，鼓勵台人寫書法，推動社會書法教育，籌劃台灣書史上規模最大的中日書法展，他是民間促進中日書法交流的第一功臣；他是草聖于右老唯一的台籍弟子，發揚標草精神不遺餘力；他也是台灣書法史上，土生土長，最活躍的一位書法家、書法教育先趨者。

生平暨書學背景：

李普同先生（一九一八年至一九九八年）本名天慶，別號殿軍，十九歲遷居基隆，四十歲再遷台北（註1）。民國三十六年肄業於私立延平大學經濟學系。（三十五年由林獻堂等創建，二二八事變時被迫關閉。）雖然是銀行界的經濟長才，但自幼對書法有濃厚興趣。十三歲就讀基隆第一公學校高等科，便在漢文老師李土仔的指引下，開始買上海尚古山房、掃葉山房、育古山房、嘉義蘭記書局出版的初級字帖，打好小楷的基礎。民國二十六年和林耀西、林成基結文字交，開始改走向日方尋求資料的路線。原先李師接受的是清末台灣的傳統書風，由成親王永瑆和陸潤庠、黃自元上溯唐楷作為入門，這是當時較熟悉的前輩如林知義等普遍都經過的館閣書風歷程。這時，經由二位知交的感染和鼓舞，他開始大量的、積極的收購日本出版的碑刻法帖、書道雜誌和國學叢書；也轉而對北魏墓誌、龍門二十品、張猛龍碑等極用心。民國二十九年三人創立「基隆書道會」，成為日治末期推動北魏碑學的重鎮。這時林耀西偏愛〈鄭文公〉的圓筆，先生和林成基則多渾厚方筆，彼此志同道合，堅持不寫朝末暮氣沈沈的字；又認為清代吃鴉片，應付酬酢的字多，也不寫清人的字，決定往上溯秦漢、北魏、唐代佳拓；三人並設計桌子偏低，座椅偏高的書寫方式，以利於懸腕，蓄勢、蹲踞、強調轉折和安排整體氣勢。稍早於民國二十二年寓台三年的廣東書家區建公，帶來了清代張裕釗、趙之謙、徐三庚等筆法，對新竹張國珍、林守長、鄭准波、台中施壽柏等影響深遠；此時經由張國珍、林成基也存有區氏的墨蹟，但三人因理念相同，並未接受這股清代碑風。李師則選擇性的採用了區氏長鋒羊毫的運用理念。（林耀西二位原已經由日本書界影響而使用）

（註2）。

上述三者的取法觀念，在時代環境影響下，逐漸有了改變。以李普同先生為例，他最專擅的魏碑、楷法，甚至行草，明顯有日人 本史邑、松本芳翠一脈的斧鑿痕跡，平假名也有小野鵝堂流派的餘韻；民國四十五年開始獲得親炙于右老的機會，更加勤練標準草書；七十年代以後的行草，也偶爾取法明末張瑞圖、清末趙之謙；另外，和林成基一樣，不久便感受了魏碑圓筆之美，轉而對〈鄭文公〉青睞有加。而林耀西同時也遵從曹秋圃師付，寫了三年清代陳曼生的隸法；甚至為當代寫何紹基行書最拙澀的一位。事實上，寫何也是清末、日治時期台灣的一股流行書風。可見一個人的風格與環境息息相關。（民國二十四年拜曹氏為師，曹氏不主寫魏碑，但林耀西私下仍堅持所好。）

李普同先生以弱冠之年，在日治末期嶄露頭角，除了天資秉賦外，他那破斧沈舟般行動能力和公正無私、人情練達的處世態度，是他受書壇前輩、同仁器重的原因。筆者調查光復前的《台灣日日新報》及散存的《台灣新民報》，日治時期包括中小學美展、個人書畫展在內，與書法相關的展覽、競賽，便有六百餘次，據王文顏《台灣詩社之研究》，日治時期共有二百七十一個詩社成立，台灣本土書法團體也將近二十個，這樣的文風和書風，絕不遜於清朝光緒年間。李普同先生在這樣的背景下，民國二十九年又獲名儒李碩卿指導詩文國學，又有意氣相近的好友、各地名流相互切磋，奠定了極好的詩、書、國學基礎。

光復之後，政治等各因素使他中輟了十年的書學。直到民國四十五獲得親炙右老的機會，才重拾書法日課。在于師的鼓勵和引薦下，和中原名士往來極密切。中生代書家李郁周、鄭進發為文指出政府遷台後，台籍前輩書家有被漠視的現象（註3）；但李普同先生一直是書壇重大活動的推動者，中日書法交流最重要的溝通者，這在中原名流冠蓋雲集的舞臺上，是極不容易的。

民國五十四年，李普同先生受張其昀先生聘為文化學院書學研究所教授，六十三年聘為副所長暫代所長。早在民國五十年代，他在書壇的活動力和領導能力已受中原名流刮目相看。六十三年以後陸續受聘為國家文藝獎、教育部文藝獎、中山文藝獎評審。先後加入「東壁書畫會」（民國二十七年）；籌組「基隆書道會」（二十九年）「中國書法學會」（五十一年）；「標準草書研究會」（五十二年，後於八十年改組成「中國標準草書學會」。）綜觀先生的書學背景，少年時代承襲了清末台灣的館閣體、帖學傳統；青年時代主持的「基隆書道會」，又是日治時期北魏碑學最重要的推廣團體；民國四十

年代到五十年代中期的台灣書壇，屬於「于右任時代」，他也親身體驗、見證；六十年代以來，台灣書壇日趨興盛，他已晉身為書壇領袖之一；七十年代以後，明清書風逐漸流行，他也參酌張瑞圖、倪元璐、鄧石如、伊秉綬、趙之謙各家；先生確是二十世紀台灣書壇上，少數能以實踐力、活動力來連貫三個時期書壇的盛況與書風者。

壹、推動台灣書法教育：

為了普及寫字風氣，民國三十二年基隆書道會商得《台灣新聞報》社提供影印鋅版，開闢「書道部」於當時唯一台人主持的報紙《詩報》上。李普同先生任編輯，在戰末經費、紙張短絀下，先生和林耀西、林成基三人堅持採古碑帖，廣邀學子參加競書。（三十三年二月「皇民化」運動加強執行，部分題材開始被迫用假名書寫），附圖的十件競書內容，除了節錄自碑帖的書蹟，其餘由李先生、林成基書寫、林耀西鐫刻而成，如此克難的方式維持了一年多，就是希望台人能藉由詩文書法，作為未來與祖國文化銜接溝通的準備（註4）。

民國四十九年《中華藝苑》發行人張作梅聘先生主持「競書部」，除了古代碑帖、右老的標準草書，他也採用日人比田井天來、本史邑、吉田苞竹等鳴鶴流派的風格當做日課（註5）。筆者曾請教李師，他表示零星的刊些日本大書作，可讓中原名流多些了解，有利於日後中日文化交流；迨當時中原名家普遍對台灣、日本地域性色彩濃厚的風格有些排斥；少部份昧於情勢的，還以為先生仍緬懷日本教育，想引導青年向日本書家學習，這絕非先生的行事宗旨。《中華藝苑》刊出一年餘，因競書稿源不足而停刊，畢竟當時的書風才剛自沈滯時期逐漸轉為復甦階段，推展書法教育這工作，並不受到大家的重視。

民國五十五年，蔣中正先生倡導的「中華復興運動」，對全國文藝風氣的推展起了正面意義。先生常提起在對岸文化大革命大肆破壞傳統之際，這一決策恰當而必要，大家必須努力配合。民國五十四年他指導輔仁大學書畫學會；當時少數從事大學書法教育者之一；五十七年正式設硯「心太平室」，先後有中、日、韓、美、英、法、德各國學生來請益過。四十年間，門人超過四千人。如今心太平室的高弟們，許多已是各學校書法指導老師。民國七十四年暑假，先生在史博館主辦系列「書法講座」，分各體邀請名家解析入門和技巧，場場爆滿，反應熱烈，令演講者如王愷和等都覺得精神大振，極具教育功能。七十年代中期以來，先生每年必應各研習會邀請演講，當場示範筆法，解答學者所有難題。可以肯定的，由於李先生和曹秋圃、康瀰泉、陳丁奇、王愷和、陳其銓、謝宗安、王靜芝等對民國五、六十年代書法園地的播種、灌溉，

才有七、八十年代書壇的熱鬧景象。

貳、推動中日書法交流

民國四十一年四月「中日和約」簽訂後，他便力主中日書法界必須盡快交流，在許多和中原名流聚會場合中，必極力溝通日本書界的水平極高，絕不可輕視。大陸老一輩書家，在民國六十年代才開始注意日本書界，但新一代書者仍多盲目鄙夷日本書家的（註6）。這現象稍早也存在於台灣，但經李普同先生等台灣書家的大力宣導、溝通，到了民國五十年代幾乎都對日本書法水平的高度有了共識。（註7）民國五十一年教育部首次籌組十人代表團，五十五年又組織八人團體，五十八年又有九人團體，由官方資助訪日，李先生則參與了前兩次盛會。筆者收集資料，民國四十六年至六十年止，包括官方資助或民間團體自費往來、訪問、聯展應邀赴日參展的，至少有六十次以上，而大陸地區鄒只有十三次。中日交流對台灣書風的提前復甦的確關係密切。

李超哉在〈宏揚東方文化的新里程〉一文中記述：「民國五十五年我國第二次書法訪日代表團訪問日本時，我與李普同先生與日本書道家偶然在一次小小宴會席上觸及到宏揚東方文化提倡漢字書法的問題上，大家提議要成立一個國際性的書法團體組織，……有民國五十七年第一次國際書法會議在台北召開的實現，第二次書法會議在東京召開的持續。（五十八年）第三次會議，隆重而莊嚴地又在台北召開了。（五十九年）」（註8）三次中日國際會議，雙方共有八百一十五位書法精英參加，共同目標便是敦睦友誼，加強交流，共同宏揚書藝等（註9）。這盛況和大陸如火如荼進行破壞、摧毀傳統的文化大革命期間對照，實有天壤之別。

民國六十一年九月，現實的日本政府選擇了中共政權，初期民間書法團體大多義憤填膺，反而更親近台灣；但隨著局勢、環境的現實考驗，加上大陸文革以來，出土文物豐富，日方團體漸轉向大陸研修，尋求更多的書學新資訊。民國七十年代之後大陸終於也迎來了和日本書界交流的黃金時代。台灣地區若非李普同、陳雲程、李超哉、廖禎祥先生等與日本前輩書家如田中槐堂、石橋犀水、阿部翠竹、金澤子卿等交誼深厚，恐怕很難讓交流盛況維持到民國七十年中葉。其中實以李普同先生奔波斡旋，傾注所有金錢、心力，居功最偉。

先生也曾兩度應邀到日本個展，民國五十七年接受大日本書藝院邀請，在東京銀座畫廊展出；六十六年受日本高崎書道會、中部書道會、古典詩學會、書人會合邀，於名古屋展出。先生在日本書界的親和力極強，人際關係極佳，是他能主

導大部份中日書法交流活動的主因。

參、主持重要書法展覽

民國二十八年，第一屆全省書法展覽在基隆舉行，李普同先生任總收發。自民國二十七年，先生加入「東壁書道會」，正式投入書法社團組織後，所有重大活動，他都扮演實際掌控全局的角色，因此每一場活動、展覽，都籌劃得極精細，面面俱到而成功。

民國四十七年，基隆書道會舉辦了台灣書史上水平最高、規模最大的中日書法交流展，發動者林耀西行事向以積極著稱，加上李先生鼎力相助，共收中日作品五千二百九十一件，選三千件分展於基隆中山堂、市議會、市政府禮堂，參觀者二萬餘人次，于右老、賈煜老、董作賓、張昭芹、馬壽華等中原名士都蒞會指導，一時冠蓋雲集。純粹書法展覽在四十年代有這樣的成績，是台灣書史上僅見的。雖然草聖于右老無遠弗屆的號召力，使得日本書界咸以出品和右老共同展出為榮；但當時環境、經濟都極困難的情形下，沒有林耀西前輩的決心，李師傾全力配合支持，日以繼夜的收發、籌劃展出相關事宜，也極難成功一場首辦的中日盛會。他們的努力成果受到中日書界極高的評價，也為往後三十年的交流盛況奠定極佳的基礎；李先生的能力，也因這次活動深受右老肯定。

肆、推動標準草書

民國三十一年，日本雄山閣《書之友》早稻田大學教授後藤朝太郎發表了「中國書法的特質和將來性」，提到大陸書法風格卓越、高超，公認為當代第一的，乃于右任一人（註10）令李普同先生無限景仰孺慕，於是開始收集剪貼所有右老相關資料。民國四十五年終於獲得右老賞識，得到隨時親炙的機會。四十七年夏假頂北投叩拜一代草聖為師。這是他學書生涯最大的轉捩點。

民國四十至五十年代中期台灣實為「于右任時代」，奉于師若神聖的李先生自然全力鑽研標準草書，終生以發揚草聖「草書救國」理念為職志。民國五十二年，遵右老囑和劉延濤等六人發起「標準草書研究會」；右老逝世後，研究會每年定期於于師誕辰日舉辦標準草書習作展。民國八十年，李普同先生改組「中國標準草書學會」成立，被推為會長，更將推

廣目標擴及國外、大陸。民國七十九年，李師和右老日籍門人金澤子卿組團赴大陸，以標準草書為主，聯展於北京歷史博物館，受到大陸全國重視，陝西政府更決定籌建「三原于右任紀念館」。八十二年再次訪問大陸，使右老的標準草再度受到大陸中青輩的矚目，八十三年，在陝西政府與李師、金澤氏共同努力下，「三原于右任紀念館」成立，盛大的開幕典禮，傳到大陸國各地，大陸書界開始用心收集右老各時期的作品。近年來大陸最重要的書法編輯工作，便是百卷《中國書法全集》，（目前已出版三十餘卷）其中「書家卷」裏的《于右任》一書已率先推出（註11），當然也獲得李普同先生的鼎力相助，七十六年十二月十六日，主編劉正成親自到李師府上致意。分隔四十年後，大陸民間終於感受到「于右任時代」在台灣書壇所具的意義，書界也全面正視了右老在中國書法史上的地位。

伍、主持「台灣書法史」的修撰工作

筆者於民國七十四年暑假得識李普同先生，隔年擬定碩士論文題目時，李師當即提出撰寫「台灣書法史」的意義和重要性，如不即早整理，將來收集資料越加困難，當時筆者興趣在蘇東坡等名家上，又考慮訪問書家、田野調查耗時費力，需大筆經費，猶豫躊躇之際，李先生在各方面給予最多的協助，並擔任論文指導教授，論文範圍自明清至台灣光復為止，名曰「台灣地區三百年來書法風格之遞嬗」，七十七年一月完成。隔年，因先生對書壇人物掌故熟悉，省美館研究組共同決定聘他主持《四十年來台灣地區美術發展—書法研究》修撰工作，筆者也因李師提攜，獲得這一研究機會，正好銜接碩士論文的年限。先生同時也被聘主持「民國藝林集英—于右任」研究計劃，由蔡行濤先生負責撰寫，這是政府主動編撰台灣書法史的濫觴。而委由積極熱誠、大公無私的李先生來主持，實眾望所歸。台灣書法史的整理工作因李師的首倡與堅持，才由雛形變成台灣書界具體的一門學問，近年來也漸受中青輩書論者的重視。

陸、結論

李普同先生的一生，以書風連繫，呈現了台灣書史在清末、日治後期、政府遷台後的時代性變化，以積極主動的實踐力參與書壇所有盛事，見證了七十年來書壇的榮盛興衰；他的一生，致力發揚國粹，始終強調對外交流以共榮書界，合力保存文化精華的重要性。尤其七十年代以來，前輩書家日漸凋零，他實是台灣書壇一股重要的、代表的精神、實踐力量，這力量在潛移默化中，感染了多少中青年，以他為榜樣、典範，勇敢向前衝刺；他是台灣書法史上台籍書家中最活躍者，

是台灣書法教育的先驅者，標草精神的發揚者，中日書法交流的推動者，他對台灣書壇的貢獻有目共睹，在台灣書法史上，必具有一席之地。

值得注意的是，大陸在持續了十餘年的「書法熱」後，目前在書法教育、教材研究、理論、美學、對外交流、各類型書法展覽、書學研討會，甚至書風的多樣化上，發展速度超越台灣許多，我們需要更多像先生這樣無私的奉獻者，勇敢的實踐者，來共同為二十一世紀的台灣書壇奮鬥和努力。

註釋：

註1：民國七十七年心正書會出版《李普同書法選集》中，李師口述《學書經歷》，記載民國十九年遷基隆，四十五年親炙于右老，四十七年拜師，同一書中筆者撰〈李普同先生書學造詣〉也採相同年代；但由筆者所著，李師主持的省美館《四十年來台灣地區美術發展——書法研究》，（八十五年一月出版）各年代部份，筆者照前書抄錄，當時由李師親校自己的傳記處，並曾增修些文字，筆者遂未複校該段。李師逝世後，筆者才發現遷基隆年代已改為民國二十年，獲親炙右老改為四十四年，拜師于右老的時間改為民國四十六年，如今已無法再求證李師，但李師口述《學書經歷》乃依日記；校筆者的文稿時僅憑記憶，加上精神、記憶大不如前，因此本文各年代仍依《學書經歷》。

註2：前述參考八十五年二月於台北天成飯店訪問李普同先生及林成基公子林炯陽教授的資料，以及八十五年林耀西先生回國訪問稿。

註3：李文見〈台灣前輩書家被漠視現象——以建國六十年「中日書法聯展」為例〉《中華書道》二十三期，一九九九年二月；鄭文見〈一代台灣書家的隱退〉《雄獅美術》舉辦「近代台灣美術與文化認同」研討會論文，一九九六年九月。

註4：民國二十四年四月，桃園周石輝創立「吟稿合刊詩報社」，發行《詩報》，葉文樞任編輯，後由張朝瑞接辦，遷基隆發行。自三〇一期（三十二年八月十八日）——三一九期（三十三年九月五日）設有書道部。

註5：日本書家作品見《中華藝苑》總六七、六八、七二號，四十九年七、八、十二月。

附圖：民國三十二年八月到三十三年九月《詩報》書道競書部，林耀西、林成基、李普同三位先生用克難方式寫、刻出月課，供學子臨書。

註6：參考《書法報》陳振濂文，一九九六年九月四日，總六三四期，大陸湖北。

註7：李普同先生生前口述資料。

註8：李超哉文錄自《暢流》月刊，五十九年五月。

註9：三次「中日書法國際會議」資料及參與人數，參考註8書目及李超哉「中日文化交流又邁進一步」《暢流》五十八年五月；廖禎祥〈二十年來之中日書道交流〉《廖禎祥七十回顧展》省美館出版，八十五年八月。

註10：錄自註1書目李普同著〈于右任先生事蹟之一端〉，頁一四二。

註11：參考《中國書法全集—于右任》，劉正成編，北京榮寶齋出版，一九九八年十一月。

且教桃李舞春風——談李普同先生的書學與書法教學

李貞吉

「愛惜光陰莫輕吐，且教桃李舞春風」

這是大陸書家胡公石贈送，懸掛在心太平室牆上最顯眼，也是先生最喜歡，最能代表他晚年心境的一幅對聯。

先生終生研究書法，教授書法，雖然晚年肝疾纏身，其推廣書法的精神未曾稍減，他最大的喜悅就是看到台灣書法風氣的提昇及學生的成就。

困勉求學　國學奠基

李普同先生，本名天慶，另號光前、殿軍，祖籍桃園，生於民國七年；少時聰穎，未入公學校前，即能誦三字經、千字文；伯祖父連火公教導論語四書，皆能意領神會；未滿六歲入學，在班上年紀最小，成績卻名列前茅。十三歲北遷基隆，入當地第一公學高等科就讀，非但獲選班長，還被老師李國土先生指派到小學部指導五、六年級課程。

高等科畢業後，曾入日本琉球炭礦公司任職一年，見日本老闆年輕有為，激起奮發向上決心，乃考取台灣商工學校就讀商業經濟。廿九歲考入新創辦延平大學經濟系就讀，不久，這所大學因二二八事件而結束；在此期間，和基隆幾位志同道合朋友林耀西、張鶴年、李建興、李德和等拜李碩卿為師，研讀詩文；李碩卿先生治學嚴謹，是當時國學大師，與謝汝銓、魏清德並稱台灣日日新報「三筆」，先生在他指導薰習下，詩文大進。

日據時代，台灣青年求學甚為困難，主要原因是日本的皇民化政策及入學門檻過高，先生能在此情況下，突破困境，力爭上游，精神令人敬佩，其國學基礎因此奠定。

書法啟蒙　嶄露頭角

先生學書興趣，源於六歲那年，見有位來家作客唐山人，文質彬彬，能懸腕在稻埕上席地而書，斗方大字，龍飛鳳舞，氣勢磅礡，欽羨不已，乃起而效之，自己用竹枝劃地練字，有時雙　寫空心字，鄉里村民對其大字頗為欣賞，紛紛在逢年過節，請其

24

書寫對聯及福祿壽喜等吉祥字。

十三歲遷居基隆後，蒙漢文老師李土仔先生推介，開始買上海尚古山房、掃葉山房及育古山房出版字帖臨寫，小楷進步神速。

十九歲結識林耀西先生，兩人興趣相投，彼此切磋書藝及書法理論，蒙其邀請，加入東壁書畫會，結識基隆書壇益友，視野為之大開。

為了推動風氣，並與海內外廣結墨緣，於民國廿九年與林耀西、林成基、張蔚庭、張稻村、李碧山等人發起「基隆書道會」，推顏滄海為會長，自己任總幹事。

在此期間獲友人介紹，購得許多日本出版的碑法帖、書道論著及國學叢書；國學方面包括經史子集、事類統編、古事比、淵鑑類涵、水滸傳……等；書法方面包括書道全集廿八卷、寰宇貞石圖四巨冊、墨蹟大成十二冊、昭和碑法帖三十冊、書道講座線裝廿八卷、書苑八十餘本、書論集成十冊及書法字典、名碑拓本數十冊。其中書法部份皆當時台灣稀少不易取得的資料，先生如獲至寶，日夜研讀臨寫，並參加日本書法雜誌書鑑、書海、書學、幽光等競書，以及各地展覽比賽，獲獎數十餘次，聲名日躁，連日本書壇亦另眼相看，地方士紳爭相求索作品，並邀他教導海內外學童青年習字，台南縣府及省府教育廳並陸續邀寫字帖作為國小教材。廿六歲，基隆書道會徵得台灣新聞報提供影印鋅版，於「詩報」月刊開闢書道專欄，由先生任編輯，廣徵學生參加競書，進一步做推廣工作。

拜見大師　書藝精進

先生書法與右老特殊師承有密切關係：右老是革命家、報人、詩家，更是近代中國的大書家，其學養、事功、氣節、人品皆超越常人，他對書法最大貢獻，是整理標準草書，其選字的原則是：一、易識，二、易寫，三、準確，四、美麗，目的是愛日省力，提高寫字的效率。為了提倡，於民國廿一年在上海成立「中國草書社」，並出版「標準草書千字文」。

先生在偶然機會，看到日本早稻田大學後藤朝太朗教授撰寫的「中國書法的特質和將來性」，詳細介紹日本書法界對右老的推崇，並肯定他對書法的貢獻與地位，頓起仰慕之心，期盼有朝一日能遇見此一偉人。

民國四十四年，一代草聖右老在因緣際會，見到先生所寫書法，極為賞識，問其學書歷程，答曰：「少時席地塗鴉，弱冠開

始臨摹漢魏六朝牌版，然後習義之、過庭、懷素、知章、北海行草」。右老答曰：「我與你一樣，我們作朋友好了。」其謙沖的態度，更令欽佩不已。

此後，為深研草書，時常出入右老官邸、辦公室及頂北投先總統 蔣公曾住過的別墅請益，均蒙歡迎禮遇。民國四十七年夏，正式在頂北投行禮拜師，成為于門入室弟子，得償宿願，並更接近右老身邊，觀察其運筆，右老常將生日自壽詩及隨興作品交先生珍藏，日後監察院出版的「于右任先生紀念集」裡的自壽詩，皆取自先生收藏墨寶照相付印的。

于公八十華誕，各界舉辦慶祝活動，台灣詩壇在中山堂為其舉行祝壽書畫展，先生有感師恩，乃撰「于右任之事略與書法」一文，附相片投稿日本書法團體，經刊載於三十餘種雜誌，造成轟動，日本書藝院更來函發起並邀請共同主辦中日文化交流展，聘右老為該會名譽會長，開啟中日書法交流之門。民國五十一年，日本教育書道聯盟進一步邀請我國組團赴日本訪問，這也是我國第一屆訪日代表團。

因長期耳濡目染，漸得右老書法精髓，書藝大進，而其為人處世，學識修養，及謙懷豁達胸襟，更影響深遠。

設硯授徒 桃李滿門

民國五十三年，于公八十六歲仙逝，先生悲慟之餘，決心承繼衣缽推動書法並提倡標草書，乃辭去中國電器公司經理工作，全心投入書法推廣及教學。民國五十四年，中國文化學院（中國文化大學前身）為紀念右老書法造詣，特闢「草聖堂」，先生受聘為該校書學研究所及書法社教授，同年受邀為輔仁大學書畫學會指導教授，蘇天賜及陳維德即當時受教的高材生。

民國五十七年，應「大日本書藝院」之邀請，在東京銀座畫廊舉行個展，同時應邀在「日本教育書道聯盟」所主辦的「日本全國書法教師講座」中擔任客座教授，培養師資八百八十人。

回國後，為進一步推廣書法紮根工作，乃在台北民生東路寓所正式設硯授徒，教室以右老民國四十六年所賜匾額「心太平室」為名，其間教室幾度播遷：

民國五十九年遷松江路二八九號康寧大廈。

民國七十六年遷中山北路六段三八五巷八號天母教室。

民國八十年遷長安東路二段四號教室。

民國八十三年遷金山南路二段一四○號及中山北路七段卅五巷六號教室迄今。

歷經卅年歲月，入室弟子超過六千人，年齡最小五歲，最高九二歲；國家包括中、日、韓、美、英、法、德；學歷從國小到博士，職業有教師、公務員、企業家、工程師、僧侶、醫師、家庭主婦，涵蓋面甚廣；包括應邀至國內外書法社團及研習班授課學生，達數萬人，真可謂「桃李滿門」。

在入室弟子中，蘇天賜擅長隸、草，任教於文大美術系，現任中國標準草書會會長；陳維德精於楷、行、草，台北市立師院教授兼教務長，現為中華書道學會會長；薛平南五體皆擅，篆刻尤其出名，任教於世新大學，現為心太平室總會長；蔡行濤獨鍾碑、草，著「于右任書法研究」，擔任台北科技大學教授兼學務長；而筆者忝列門牆，一無所長，服務中央警察大學，現任中華民國書法教育學會會長，祈為書法推廣略盡棉薄。其他如鄭聰明、鄭文雄、賴煥琳、王錦垣、林勝鐘、方連全、丁錦泉、吳啟禎、賴盟騏、吳振巽、朱鵬、張枝萬、田進添、鄭進財、林炯明、游孟堅、林河源、吳俊鴻、張明萊、吳梓男、蔡文旭、李鴻德、吳英國、吳富源、陳銘鏡、劉忠男、林達男……等，皆各有所長，參加全國比賽如中山文藝獎、中興文藝獎、全國美展、全省美展屢獲大獎。

在國內，女子學書法人口較少，然心太平室卻巾幗不讓鬚眉，何璧、陳嘉子、陳淑瑩、王京子、麥鳳秋、廖蕙鎮、許玲玉、楊靜江、林美娥、邱美玲、孫美茹、李澄美、劉瑩、李育馨、游玉婷、林美杏、葉紋伶、陸續舉辦個展，或開班授徒，積極參與各項活動，其中何璧更成立金鴻文教基金會舉辦全國性書法比賽推廣風氣，麥鳳秋寫「台灣書壇三百年」，專心書學論著。

這些弟子分別在民國七十年、七十七年、八十一年成立心正、筆正、平正三書會，定期聚會研究書藝，並投入推廣工作，成為書壇一股生力軍。

在國外，日本書人會長高橋廣峰、西安交通大學教授鍾明善、美國加州大學教授薩進德……等，亦在世界各地散播種子，為中國書法盡力。

特殊教學　得意春風

心太平室何以能吸引廣大學生，而學生又能有如此表現，除了先生之德望與學養外，主要是其教學態度認真及教學方法之

特殊：

一、懸腕大字、博取眾長：先生力主初學應從懸腕大字入手，懸腕能運轉靈活，舒展開闊；大字則用筆清晰、一絲不苟。為了廣泛吸收各家營養，在基礎訓練之後，即要求學生廣泛臨寫各種碑帖，一方面增廣視野，一方面避免枯燥，最重要是借臨寫過程比較分析，瞭解各帖特色。

二、先正後奇，先穩後健：先生要求臨摹階段，務期忠於原帖，最好瞭解碑帖時代背景，及書家作書的情境，先求穩妥，再求個性發揮，不可基礎未穩，急於創作。

三、碑帖兼修，法理並重：碑書古拙沉穩、帖字靈活清晰，必須能兼具兩者優點，才能筆筆深刻，字字輕巧。而臨寫除了技巧練習外，要求必須兼習理論，包括書法史、書法美學及哲學。

四、先學後教，教學相長：從學生中挑選優秀者擔任心太平室助教，或推荐至各社團擔任教師，是先生重要的教學方式之一，他認為單向學習只能被動吸收，要能消化反芻，心須透過教學過程，與學生研討互動，才能追本溯源，激發研究興趣，目前活躍在書壇的弟子，大多是當年助教出身。

五、融入生活，結合人生：書法與生活、節操、學養息息相關，歐陽詢耿介忠貞，其字端莊嚴整；褚遂良浪漫瀟灑，其字活潑輕巧；而顏真卿統領三軍，其字豪邁壯闊。先生教學之外，特重學生的品操陶冶及生活歷練。

綜觀先生一生，卅八歲以前是研究奠基時期，卅九歲至五十歲是追隨右老時期，五十一歲以後是推廣教學時期；他上承于師教誨，下啟菁菁學子，一生奉獻書法，深獲各界肯定，美國聖安德遜大學特頒名譽哲學博士，日本前總理大臣東久邇宮親王贈國際藝術院士，以感謝其對國際書法交流的努力；李總統更頒發褒揚狀，肯定先生對台灣書法教育的貢獻；但他最高興也最得意的是他長期付出心血所培養的學生，能開花結果，活躍書壇，為台灣未來書法注入新生命。

現在他人雖然已走了，心太平室在弟子傳承努力下，精神永存，看到那幅他最心愛的對聯「愛惜光陰莫輕吐，且教桃李舞春風」仍懸掛在最顯目的牆上，可知他一生應無怨無悔含笑九泉。

李普同先生的草書情懷

蔡行濤

李普同先生是近代我國一位十分傑出之書家，其在書法藝術上之造詣以及對提振書法風氣所作之貢獻，允為廿世紀後期台灣地區書家中最受敬重與推崇者。先生出生於台灣省桃園縣武陵坡，雖值日本殖民時代，但在其長輩之教導下，自幼即能熟讀三字經、千字文、論語等小學名著。十三歲已獲上海尚古、掃葉、育古等山房出版之書法字帖，日眈翰墨，臨池不輟。二十三歲更透過日本書肆，購得書道全集廿八卷、墨蹟大成十二冊、書道講座二十八卷、書苑八十餘本等碑帖巨冊，朝夕臨撫，見多識廣，書藝愈為精進。

先生書法從唐楷、魏碑入手，兼及秦篆、漢隸，行草字体初習義之、懷素、北海，中年以後，專攻標準草書。先生草書精熟溫雅、簡潔靈通，間架行氣疏密有致，筆法造型清秀俐落，散發著濃郁之書卷氣息。此與時下部份書家，草體雜亂、古法蕩盡者相較，不啻有天壤之別。

先生草書在結體方面多取法於于右老所倡導的標準草書。由於標準草書係將我國歷代草書做系統化之整理，為能契合「易識、易寫、準確、美觀」之原則，因採章草各字獨立為特徵，並以歷代草聖書寫之文字為基準，歸納部首與偏旁，制定代表符號整合以成。不僅結體明晰正確，而實質內涵亦最具「本乎古人」之精神，是以最為先生所鍾愛信服。

先生喜好標準草書，實有其特殊之因緣。早在民國三十一年，先生已從日本雄山閣發行之「書之友」雜誌上所刊登的「中國書法的特質和將來性」一文中，得知于右老為一位不出世之大書家，當時先生即殷切盼望有朝一日亦能邂逅近此一偉人。民國四十年，先生於台北火車站巧遇于右老，見其身穿長袍、體格魁偉、氣色溫潤，襯托著一縷隨風飄動的白鬚，彷彿神仙中人，更加心儀不已。三年後，適逢台灣省政府敦請先生寫作國民小學習字帖，並恭請于右老題字封面，先生因而得有機緣結識此位具有中原典型之大人物。

于右老秉性剛正，為官清廉，素為國人所欽敬。由於待人誠懇、作風開明，先生因獲允許自由出入監察院院長官邸或辦公室請益受教。民國四十五年，先生決心鑽研草聖書法，並恢復已中斷十年的臨池日課，而且一開始即勤練標準草書。其後復蒙于右老正式收為入室弟子，更以光大標準草書為職志。由於經常耳濡目染于右老揮毫作書之神態與技法，先生對草書藝術之表現得有

更多的領會，對于右老之書法造詣尤有深刻之體認。先生認為于右老書法具「神龍蟠雲，瑞鶴沖霄」之雄姿，不僅楷書能「取六朝之博大」，行書亦「結構魁偉，風規自然」。至於標準草書，先生更言：「乃集歷代草聖之大成，可謂義之以後之第一人者。視智永之踽踽單調，懷素之優柔散漫，于書實有萬毫齊力無一死筆，已臻造化有軌，神機無窮之極致，真可平視有清一代諸天才而駸駸乎欲出其前。」先生草書所以「宗于」，並取法標準草書結體表現，自至「理屬當然，事有必至」。

由於長久親炙于右老之人格氣稟、道德風範，先生內心之景仰與敬重可謂與日俱增。先生曾將自己書齋爰引于右老別號「太平老人」而取名「心太平室」，更曾因不願放棄向于右老此位曠世名師學習之機會，毅然謝絕調任大企業公司總經理之職務。先生曾經有詩：「頻夢吾公增氣色，依然玉掌帶丹紅；不知書債還多少，捲鬢揮毫落紙中。」先生對于右老之傾心思慕幾乎已到朝朝暮暮、無時或忘之境界，不僅時時夢見于右老為償卻書債而認真揮毫之神態，更常關懷于右老之身心健康，即便是掌心面色亦能觀察入微。此種深厚親密之師生情誼，誠非一般人所能企及。先生平日除個人勤於臨池之外，設硯授課，草書多以標準草書為宗，並曾積極促成標準草書學會日本分會之成立，更將于右老所書三字一行之千字文範本付梓，以供天下愛好者研習。民國八十三年先生推動成立中國標準草書學會，旋獲推戴出任首屆理事主席，終其一生為推廣標準草書於天下而竭盡心血、全力以赴，上述情況與際遇，正是先生與標準草書結下不解緣之根本原由。

先生草書在運筆技法方面，多以中鋒入紙，圓筆主運，走筆輕鬆流暢，即使快速揮運之際，仍能把握提按波動之節奏與韻律，充分展現運筆過程中之「時間順序」。先生草書用筆，雅正而不違背筆意，骨氣深穩，筆致暢逸，洋溢鮮活生動之氣息，所謂：「一畫之間，變起伏於鋒杪，一點之間，殊衄挫於毫芒。」觀賞先生草書雖無「怪石奔秋潤」之激情，亦無「寒藤掛石松」之枯澀，卻可予人「真力彌漫，萬象在旁」之強烈感受。

先生草書筆法精熟，風格清秀，實與其喜好魏碑有相當之關聯。先生對魏碑之接觸與體認，並非直接源自清末中土之書風，而係深受到日本重視碑學之影響。由於日本書界好以科學方法分析漢字書藝，因使先生早年對楷隸之學習，無論在筆法、架構，以及筆勢方面均曾奠定深厚之根基。其後積極參加日本書海、書學、幽光等書社之競書，魏碑造詣更有顯著之提昇。先生對於魏碑之鑽研，基本上有兩大方向，一屬方筆系統，多較偏好張猛龍碑；一屬圓筆系統，則獨鍾情於鄭文公碑。張碑下筆險峻，取勢排宕，鄭碑線條道勁、結體莊和，各擅其美。先生吸取二家之長，體方而用圓，因能筋骨血肉俱備，性情形質兼得。先生對鄭碑之臨習與領會，特別深入獨到，鄭碑體勢寬博端莊，一波三折之筆意尤能展現活潑躍動之生趣。先生遺貌取神，將

鄭碑筆勢與造型充分融注於其草書之中，是以先生草書輕重相若，鮮有大幅度之提按跳蕩，即使在轉折盤曲中亦能處處調整筆鋒，於安穩中求流動。而字間映帶婉暢和諧，尤多展現輕歌曼舞、舒緩自若之效果。

或云先生草書風格所以酷似于右老，純因師承關係所致，實則不然。先生與于右老二人均具有魏碑深厚之根底，且又同樣好以圓筆中鋒主運，方是主要原因。唯於運筆技法上，先生似較專情與用心，而于右老則顯輕鬆與率性。二人相同之背景，無關乎傳承或研襲，應係自然之巧合。先生草書所以「宗干」，此一特殊情形，亦不容忽視。

先生草書從氣韻方面而言，取法魏碑沉厚遒健之基調，以及唐楷「魯廟之器，中正不欹」之審美觀點，不僅結體簡明，線條流暢，章法布局尤其穩健周延，因能展現樸實渾厚、雍容自得之神貌。先生草書鮮有悄焉寂然或幽渺沉退之氣，卻有一股如清泉般之活力與超塵脫俗之飄然韻致。從其草書作品中傳達出那種超越墨像之外不可言喻之情感、心緒與風神，更可以充份領略到先生謙謙君子之高超風範。

先生草書氣韻所以特出不凡，尤在其書中精蘊與書外遠致屢能充分融合所致，不僅取會風騷、本乎天地，更能寄與點畫、囊括萬象，信手寫來一派天然生機，展現「不激不厲，風規自遠」之神貌。先生於傳統文化之薰陶下，道德文章深受世人敬重，不僅能詩善文，文言體裁論述，尤為辭達意暢，即令當代大陸遷台書家之中，亦不遑多見。此外，先生個人一生並未遭逢重大之打擊與折磨，亦未歷經長久之動盪與不安。少年階段雖處日本殖民之下，基本上尚屬承平時期。中年雖逢台灣光復與中樞遷台之短暫劇變，仍亦安然渡過半個世紀沒有戰亂之歲月。由於常處心暢神怡、與世無爭之情境中，是以先生草書未見凌厲狂蕩之勢，反倒洋溢一股清新平和之靈氣，氤氳一種生生不息之精神，展現不慍不火、曠達爽逸之美感。

事實上，書法藝術往往是書家人格心靈之寫照，亦為其生命張力之展現。先生雖在日本殖民統治之下成長，然一直能夠保有赤子之心。求學階段，固以商工技術為主，卻對母國文化有著許多接觸與認知，因此民族意識亦較堅強。先生在其「追懷碩卿業師」詩中即有：「愚民禁漢文，旨在皇民化」、「不因吾道喪，絕海抱孤忠」、「題詩重灑淚，為報復台澎」之感慨。其「芝山巖懷古」詩中亦云：「山中存古剎，墾牧祀漳王；香火千秋盛，餘灰六氏殤。新祠彫畫棟，殘碣繞螢光；片石連坏土，仍歸我漢唐。」先生對日本殖民臺灣之統治，從不曾有任何情緒性之怨尤，其對母國文化之認同，以及民族尊嚴之維護，卻有著強烈之自信與堅持，此可從先生對于右老言行事蹟之推崇中得獲充分之體認。台灣光復，先生曾主動參與社會建設，推行國語教學；中樞遷台，更與大陸書家真誠相待，共同戮力於文化藝術之宏揚。于右老病逝之後，先生率先與標準草書學會日本分會共同前往北京舉行書法聯展，並多次組團返回陝西籌建于右老之紀念會館，積極促進兩岸文化交流等，先生特出之風骨與崇高

之理念，實令人敬重，先生草書蘊含深厚之傳統精神，顯現清朗誠正之風格，亦正深受此種特有之人文情懷緊密牽繫與激勵。

總之，先生書藝不僅能夠擷取前人精華，更能開創自己獨特之風貌與韻致，因此深受國內外書界之肯定與推崇。先生草書雖師承于右老及其倡導之標準草書，但並未刻意模仿或採全盤接受，反能注重自己之主體性，強調自我選擇之價值，誠是可貴。

先生草書最值稱道之處，是在能對前清嘉慶、道光以降，碑帖尊抑之爭議，展現極大之包容與中和。先生將碑派雄肆竣厚之體勢，與帖學端麗柔媚之風采融於一爐，精心化用，另闢蹊徑，為後世開創新穎書風提供有力佐證。賈景德曾言：「（先生草書）筆力遒勁如屈精錢，氣勢奔放如瀉飛泉，豐神朗潤如走珠盤，取法魏晉，從容中道，是能開拓其心胸而舒之於筆墨者。」允為中肯之論。先生已於民國八十七年元月辭世，其生命結束前之最後時刻，仍時時不忘書法教育之普及、海峽兩岸書藝之交流。先生門生人才濟濟，多人現已接掌國內各大書會，在先生人格風範與書藝之薰陶下，將可為下一世代之草書藝術開創另一新里程碑，信其有徵。筆者追隨先生近三十年，實有太多之感懷與思念，每見先生手蹟墨寶，當年立侍其旁，聆聽教言之情景一一浮現眼前。今為此文，不敢率言「玩跡探情」，謹以蕭穆之心，將個人些許真切而深摯之體認敬表於萬一。

水魚の交四十年

日本國高崎書道會會長　金澤　子卿

李普同先生が逝去されてから、早くも一年十ヶ月が過ぎようとしています。このたび、中国標準草書學會の主催により李普同先生の遺墨展を開催し、併せて遺墨集を刊行されますことは洵に意義深いものがあります。李普同先生に對する何よりの供養と存じ心から賛意を表します。

李普同先生は、中華民國七年、即ち日據時代の大正七年（一九一八）台灣省桃園武陵に生を享けられ、民國八十七年（一九九八）一月十四日、台北市に於て逝去されました。先生は、天資聰明にして幼少の頃から書法を能くしたと聞いております。

早歳、居を基隆に遷され、一九四〇年（昭和十五年）林燿西、林成基、張樹先生等と「基隆書道會」を創立し、日本各地の書道會と提攜して本格的に書道研究と普及活動を開始されました。而しながら、時代の趨勢は次第に緊迫の度を増し、遂に第二次世界大戰にまで突進し、やがて日本の降伏により終戰を迎え、台灣は、中華民國に返還されました。その後は國際情勢も一變し、書道の交流も一時中斷したまま約十年の歳月が流れました。

その間、昭和二十七年（一九五二）日本もようやく獨立國として立ち直り、國交を恢復した國々との交流も行なわれるようになりました。我が高崎書道會も昭和十八年以來十一年の長きに亘り休刊していた書道誌「龍集」も昭和二十九年（一九五四）四月復刊し、茲にめでたく再興いたしました。

このような經緯もあって、再興間もにい或る日、友松龍洞會長のもとへ台灣の舊會員から一通の信書が届きました。內容は、書道誌「龍集」のことについての問い合せです。友松會長に代って私が返信いたしました。それから三年後の昭和三十二年（一九五七）春のこと、篆刻家松丸東魚先生宅で書畫の鑑賞中に話が偶々于右任先生のことに及び、松丸先生より、于右任先生は國民政府と共に台灣に渡られていると知らされましたが、詳細は解りません。ところが奇しくも暫くして、台灣の書友から私のもとへ民國四十二年十二月出版の「褚河南大字陰符經神品」と于右任先生題簽の影印本が送られて來ました。これによって于右任先生が健在であることを略確認することができました。

李　普同先生との墨緣

一九五八年（民國四十七年）は于右任先生の八秩華誕にあたりますのでこれを慶祝して、台灣省基隆市書法研究會・台灣省鋼筆書法研究會提供による「于右任先生と其の書道」と題する一文及び、于右任先生の近影と玉作禮運篇大同四屏の寫真が送られてきました。その文章の起草者が李普同先生で、文中の冒頭に日本人後藤石農先生の論文の一節が引用されております。私が于右任と云う名を知ったのが正にその時期、即ち一九四二年（昭和十七年）のことであり、李先生と期を一にしているのを不思議な墨緣と思い、親近感を覺え直ちに信書を差し上げ、于右任先生の近況と出版物の有無について問い合せいたしたところ、次のような鄭重な返信が參りました。

別紙　書翰寫添付

書翰の中に記されている通り、李普同先生から民國四十七年五月一日初版、上海大學同學會發行の「右任墨存全一冊」が送付されて來まし

た。これが機縁となって李普同先生との友情は益々深くなって行きました。

私のように海外に在って于右任先生を私淑する者にとって、李普同先生は津を問うのに最もよい存在でありますと共に、私より六才年長であり、兄事するのに格好な前輩でもありました。

民國四十七年（一九五八）秋の于右任先生八秩華誕慶祝書畫展も盛大に開催され、私も李普同先生からの要請もあって、出品いたしましたところ、僥倖にもこれが于右任先生の目に止まり激賞して下さったとのこと。後日褒美として于右任先生から名款入りの墨寶を賜わりましたことは、終生忘れることができません。斯くして私は、李普同先生の推輓によって于右任先生の門下の一員に加えられた次第です。

寶于草堂の由來

一九六一年（昭和三十六年）故あって住み慣れた高崎市の中心街から、郊外の石原町に狭いながらも茅屋を新築し、自ら寶于草堂と名づけ、これを記念して李普同先生に請うて、于右任先生に堂號使用の許可と併せて匾額の揮毫をしていただくよう依頼いたしましたところ、于右任先

金澤先生賜鑒：

五月五日惠書敬誦，弟月來寫參選 于右老先生八十華誕慶祝書畫展聯展覽會，連日奔忙，以致未 即修書奉復，實感歉仄良深。

欣聞將拙稿 右任先生略歷及近影毛作，以及中日文化交流書道展章程一併，擬刊登於 貴龍集六月份誌上，隆情盛意，無任感激。

函中所詢有關 右任先生書法範本一節，目下除經由林櫃西先生送呈，標準草書千字文，及正氣歌兩本外，並無其他刊物，按 于先生品格超人絕無墨懷若谷，不慕名利，雖而今知日寫人求書，臨池不倦，然一提爲其揮毫出版，即俯學尚未到，徹予謙辭，故在市井可覯望先生眞跡，而難壽其書帖矣。

此次上海大學同學會，欣逢八十祝誕，籌集先生牟年來，應其門下揮賜作品，草々出版，但先生事

李普同稿紙

前實無所知，非有意爲出版而執筆者也。不然，或將不能出版爲。爰得該「先生墨存」一本，同時另郵寄上，維希笑納寶存是幸。並煩代向

友松會長暨諸位先生道好。 即祝

侃伴

　　　　　　　弟 李 天 慶 拜啓

　　　　　　　　　　五月十九日

李普同稿紙

34

生は、己の作品を寶としてくれることはよろしいが、揮毫するのは己惚れになるからと云って、子卿君からの斷っての懇請であるからと云って再び請願して下さいましたので、于右任先生も遂に筆を執って揮毫して下さったとの由。これも偏に李普同先生の機智に富んだ行爲が功を奏したものと心から感謝しております。

李普同先生と初對面

一九六二年（民國五十一年）昭和三十七年十月、李先生は、中華民国第一屆書法訪日代表團の一員として來日されました。私は友人を伴い、東京の旅舍に代表團諸先生を表敬訪問いたしました。この時、劉延濤、李超哉、王壯為、曾紹杰先生等とお逢いする外、李普同先生と親しく歡談、初對面ながら十年の知己に遭遇したような雰圍氣で、時間の經つのも忘れて今後の問題について話し合いました。その時に頂戴した數々の土産品の中に、美しい「ランタン」と米國からの輸入品の「ネスカフエ」が入っていました。初あて見る外國産の珍品に妻は大よろこびで、ランタンは書齋に飾り、ネスカフエは稽古日に、もた時にコーヒー通の知人に得意滿面で振舞ったりしておりました。その頃、私達の經濟力では舶來品は高根の花でした。

初めて我が家に來訪

李先生二度目の來日は、一九六六年（民國五十五年）昭和四十一年十一月、中華民国第二次訪日代表團員としてであります。國民大會代表の楊士瀛先生を伴って初めて我が家を來訪されたのが十一月十二日、即ち中華民国国父孫文先生の生誕一百年という紀念すべき佳き日でありました。

本會としても中華民國からの賓客をお迎えするのは初めてのことであり、私を含めて家族も門人もかなり緊張しながら、到著をお待ちしておりもした。

今から三十數年前というば、我が家の門前の道路は未だ舖装もされていない田舍路、白轉車や人が通るたびに埃が舞い上がる始末なので門人達が轍の跡を掃き清め、打ち水をするなど、それは恰も皇族樣をお迎えするのと同然の氣配りにも似たほほえましい光景でした。

如上のような思いが通じたのか、師弟あげての歡迎に兩先生は殊に外よろこばれ、李先生は古硯の鑑賞、楊先生は水墨畫を揮毫するほど交流は盡きません。その夜は、住谷啟三郎高崎市長の招宴が市内隨一の料亭「暢神莊」で開かれ、官民合同の接遇に滿悦のご樣子でした。散會後、私宅寶于草堂に宿泊して頂きました。兎に角、中華民國書道人士と本會との書道文化交流は、兩先生の來訪によって、その第一歩を大きく踏み出したという實感で一杯でした。

中華民國訪問

一九六八年（中華民國五十七年）昭和四十三年四月十六日から一週間の日程で訪華いたしました。前記の通り我が家に宿泊された李普同先生は私に對して、再參旦にり中國訪問を勸めてくれました。私も一應承諾は致しましたが、實現はまだ數年先のことと氣輕に考えておりました。ところが民國五十六年二月に開かれた第五回標準草書展覽會開催準備委員會の席上において、李普同先生から明年の第六回展は、于右任先生の九十冥誕に當るので日本から標準草書愛好者を招待したい旨緊急動議が提出され、公議の結果、動議は採択されたとの詳報が私のところに屆き

ました。

李普同先生の獻身的ご努力によって茲に第一次訪華團を結成、松田江畔先生を團長とし副團長阿部翠屋、同、金澤子卿（幹事長兼任）幹事、金澤清華、團員、天田研石、小林幽齋、瀧澤虛往、竹田古竹、一行八名は、于右任先生冥誕九十周年紀念第六回標準草書展參加のため、中華民國訪問が實現した次第です。

展覽會開幕式典に參加した後、一行八名は、台北市を皮切りに基隆、礁溪、宜蘭、蘇澳、花蓮、横貫公路を通り台中へと一週間に亘る全行程を、李普同先生並びにご家族の案内で樂しく充實した書道交流を各地で果すことができました。かなりハードな旅行でしたが、終始にこやかで疲れを見せない李普同先生には一同脱帽、正に鐵人李普同先生を改めて認識した次第です。

爾來、數次に及ぶ彼我の相互訪問は、いつも李先生と行動を共にしながら、あらゆる面に於て御高配をいただきました。特に李先生に人格については學ぶことが多くあり、師友として最も尊敬できる方でありました。

私どものみならず、日本の書道人との友好親善に全精力を傾けられた李普同先生は、正に國民外交の旗と手と申しても過言ではないと思います。

李普同先生御一家との交遊も長い間培われて參りました。李先生は勿論のこと、如蓮夫人、長公子應辰君を始めとする兄弟姉妹の皆さんも我が家を幾度となく訪れております。

往時を懷憶すれば想い出は盡きることはありませんが、紙數は已に盡きんとしております。顧みれば、李普同先生との交遊は四十餘年の長きに亘っております。陰に陽に、私の書道人生の大半は李普同先生とのかかわりの中にあったことは否めません。特に于右任先生を共通の師と仰ぐ、同門の先輩として、時には慈父の如く溫かい手を差しのべて下さいましたことも屢々ございました。

李普同先生から最後の電話があったのは確か、一昨年（一九九七）十二月中旬の或る夜の十二時頃だったでしょうか。北京の寶齋發行の中國書法全集82于右任號の原稿が未著だから直ぐに書いて編集主幹の劉正成氏宛に至急送付するようにとの事でした。私は急遽起稿して送付しましたが、李先生もきっと同じことだったと思います。于右任號が發行されたのが一九九八年十一月ですので、李先生は、發行をまたずに急逝されてしまいました。さぞかし殘念、無念であったことと推察いたしております。然し洵に不本意ながら、李先生と私の原稿は日の目を見ることなく、沒にされたようですが、于右任先生の書法的四位傳人の中に記録されていることは、大變ありがたいことです。

今年（一九九九）六月、標準草書日中聯展參加のために台灣を訪問しときに先生の墓園參拜し、御佛前に香華と共に奉呈したことは申すまでもありません。

李先生の書法については、私など晩輩が論評することはできません。古來、「人棺を蓋いて事定まる。」と云われております。李先生の數々の功業は、その經歷が示すとおり、中國書法史上に燦然と輝いております。そして、李先生の人格、書法ともに多くの俊秀な門人によって承繼されて行く事を信じております。

懷えば、中國文墨界との交流當初から、常に李先生を御支援し、御協力下さいました、何浩天先生、陳奇祿先生始め、胡恆、廖禎祥、唐濤、張迅等諸前輩及び現在第一線で御活躍中の張炳煌、蘇天賜、薛平南諸道兄等B今なを健在でおられますことは誠に心強い限りであります。

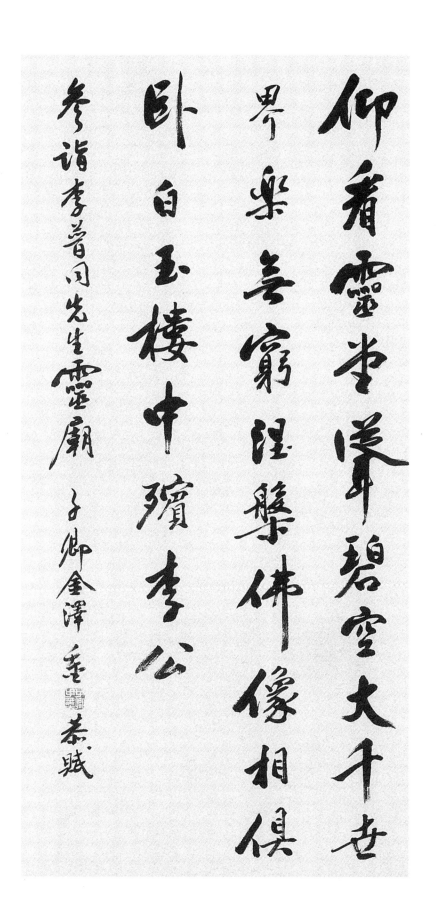

仰看靈峯碧空大千世

界樂無窮涅槃佛像相俱

卧白玉樓中殯李公

參詣李普同先生靈廟 子御金澤垂恭賦

終りになりましたが、遺墨展の開催と遺墨集の刊行に御盡力されました關係各位の御勞苦に對し、心より深甚の敬意を表するとともに、併せてその御成功を希求し、以て、李普同先生の御冥福を御祈念しつつ筆を擱きます。

一九九九年九月二十五日

武陵書傑勢無窮睥睨神州又
亞東三千桃李感傷淚心太平
盧舊主空

懷李普同先生
子鄉迂人金澤 書

筆陳書意遂心連精研研讚梅
函言翰墨為芳人之去出壇
絰袖姓名傳

李普同先生遺墨展出悅
日東國子鄉金澤書

四十年魚水之交

金澤子卿

李普同教授仙逝後，歲月匆匆地已過了一年十個月了。此次由中國標準草書學會舉辦，李普同教授的遺墨展，並同時出版遺墨集，確實是具有相當深遠的意義，我想對李普同教授來說，沒有比這更好的獻品了，我衷心地表示贊同。

李普同教授民國七年，即是日據時代大正七年（一九一八）生於台灣桃園武陵，民國八十七年（一九九八）一月十四日謝世於台北市，據聞李教授天資聰明，幼年時期即善書法。

早歲遷居基隆，一九四〇年（昭和十五年）和林耀西、林成基、張樹等諸位先生，創立「基隆書道會」，和日本各地書道團體交流、合作，正式開始湛研書道及推展書法普及活動。然而時代的局勢卻漸趨緊張，終於爆發了第二次世界大戰，不久因日本投降而戰爭結束，台灣歸還中華民國，戰後國際情勢也改變了，書道交流也暫時中斷約有十年光景。

戰後到昭和二十七年（一九五二）之間，日本也好不容易以獨立國之勢，漸漸地復原過來，恢復邦交，和各國的交流活動也隨著實行。我高崎書道會也把從昭和十八年以後，渡過漫長十一年停刊的書道雜誌「龍集」，於昭和二十九年四月復刊，順利地重新出刊。

經歷過停刊之後，再復刊不久的某一天，台灣的舊會員寄了一封信給友松龍洞會長，內容是詢問有關書道雜誌「龍集」的事情，我代替友松會長回信。之後過了三年在昭和三十二年（一九五七）春天的事情，我在篆刻家松丸東魚老師府中觀賞書畫時，談話中偶而會提到于右任先生的事情。雖然從松丸老師口中，我得知于右任先生隨國民政府到台灣，但詳情不瞭解。然而很奇妙地，過不久台灣書友寄給我民國四十二年十二月出版的「褚河南大字陰符經」神品和于右任先生題簽的影印本，依據這大致可確定于右任先生健在之事。

和李普同教授之墨緣

一九五八年（民國四十七年）當于右任先生八秩華誕時，為了慶賀于右任先生八秩大壽，台灣省基隆市書法研究會、台灣省鋼筆書法研究會提供，寄來了以「于右任先生和他的書法」為題的一篇文章和于右任先生的近影及玉作禮運大同篇四屏的相片，而那篇文

章的作者即是李普同教授，文章的開頭引用了日本人後藤石農先生論文中的一節。我確實知道「于右任」這名字的時間是一九四二年（昭和十七年）的事，我覺得這是在蘊釀和李普同教授相會的奇妙墨緣，感到相當熟悉、親近，因此即刻給李普同教授寫信，詢問有關于右任先生的近況和有無出版作品刊物等諸事，因此收到如下所附李普同教授的鄭重回函。

另付尺牘影印本

如回函中所記載，李普同教授寄來了民國四十七年五月一日初版，上海大學同學會發行的「右任墨存全一冊」。借由書信往返的機緣中，和李普同教授的友情也漸趨篤實、深厚，像我人在海外，而想獲悉有關我所衷心景仰的于右任先生之諸事蹟，李普同教授是我洽詢的最佳對象，且李教授又長我六歲，即以兄長待之，是我亦兄亦友的好書道前輩。

民國四十七年（一九五八）秋，為慶祝于右任先生八秩華誕，而舉辦盛大的書畫展，我也受李普同教授的邀請，提出作品參展，很僥倖地參展拙作，受到于右任先生的青睞，而得到極佳讚賞，日後蒙于右任先生賞賜名款墨寶以為獎勵，令我終生難忘，不才的我因李普同教授的極力推薦，而終能有倖，成為于右任先生門下的一員。

寶于草堂的由來

一九六一年（昭和三十六年）由本來已住慣的高崎市市中心故居，搬到郊外石原町的狹小茅舍新居，自己命名為寶于草堂。為紀念命名寶于草堂，故懇請李普同教授代為請示于右任先生，可否使用「寶于草堂」堂號，且懇請揮毫匾額等事。于右任先生回覆，珍貴敝人作品是可以，不過對揮毫成匾額的話，似乎有點太戀慕、抬舉自己了，所以有所猶豫、躊躇。但李普同教授再次代我向于右任先生懇求說，子卿君發自內心真誠的請示、懇請，於是于右任先生才終於提筆當下替我揮毫「寶于草堂」匾額。這完全是李普同教授富機智、臨機應變之效奏功，我誠心的感謝李普同教授。

和李普同教授初次會面

一九六二年（民國五十一年）昭和三十七年十月，李教授以中華民國第一屆書法訪日代表團的一員拜訪日本，我陪朋友到東京代表團下榻的旅館，禮貌拜會代表團諸位先生，當時會見了劉延濤、李超哉、王壯為、曾紹杰等諸位先生外，和李普同教授相談甚歡，

首次造訪寒舍

李教授第二次訪日是在一九六六年（民國五十五年）昭和四十一年十一月，以中華民國第二次訪日代表團團員的身分。而陪國民大會代表楊士瀛先生首次拜訪寒舍是在十一月十二日，正是紀念中華民國國父孫中山先生百歲誕辰的吉日。對本會來說，也是第一次迎接中華民國來的貴賓，所以包括我本人在內，我的家人、門人，大家都懷著即緊張又期待的心情，引頸企盼貴賓，為中華民國書法人士和本會的書道文化交流，邁出康莊的第一步。

訪問中華民國

九六八年（中華民國五十七年）昭和四十三年四月十六日起，訪華行程為期一週。如前所述，曾宿泊於舍下的李普同教授，對我再三邀談，盛勸我訪華，我也姑且答應，但內心暗自輕鬆地想著，要付諸行動，那也是數年後的事。在民國五十六年二月招開的第五屆標準草書展覽會籌備會席上，李普同教授提出明年第六屆展覽恭逢于右任先生的九十冥誕，所以想要邀請日本標準草書愛好者的臨時動議，結果獲會議通過，李普同教授寄給我議提通過的詳細紀錄。

因李普同教授熱心努力地安排，終於組成第一次訪華團，松田江畔先生擔任團長、阿部翠屋副團長、金澤子卿副團長兼總幹事、金澤清華幹事，團員天田研石、小林幽齋、瀧澤虛往、竹田古竹等一行八人，為了參加紀念于右任先生九十周年冥誕的第六屆標準草書展覽，中華民國的訪問終於付諸實現。

參加展覽會開幕典禮後，我們一行八人從台北起程，經基隆、礁溪、宜蘭、蘇澳、花蓮，走橫貫公路到台中，為期一週的旅程，雖然旅程相當緊湊，但旅途中始終不見李普同教授有絲毫倦容，令我們大家對李普同教授肅然起敬，也讓我們重新認識到如鐵人般的李普同教授。

在李普同教授和其家人全程陪同帶領下，完成了既快樂又充實的書道交流之旅。特別的是在李普同教授的人格方面，我往後數次有關我們兩人之間的相互訪問，總是和李普同教授一起行動，且處處承蒙照顧。

雖是初見面，但卻有著十年己相逢的熟悉、親切、溫馨氣氛，兩人談著今後的種種問題，而卻忘了時間的流逝。當時收到數樣禮物中，有精美的燈籠和美國進口的即溶咖啡。第一次看到外國貨珍品的內人非常高興，把燈籠裝飾在書房，即溶咖啡在授課日，或有時得意揚揚地請懂咖啡的朋友品嘗。當時以我們的經濟能力，舶來品根本是高不可攀的東西。

要學習的地方很多，是我最尊敬、敬愛的師友。

不僅只是對我，李普同教授傾全力和日本的書道人士做友好親善交流，我覺得說他是國民外交的旗手也不過言。和李普同教授一家人的交往也是長期培養出來的感情。和李教授的交情那是不用再多言了，如蓮夫人、長公子應辰到其兄弟姊妹，大家都幾次造訪過我家。

往事追憶不盡，然已寫盡數張紙。回顧和李普同教授的交往長達四十幾年之久，如今陰陽兩隔。不可否認，我的書道人生大半是和李普同教授有關連，特別是共同拜于右任先生為師，同門前輩之關係，時時又如慈父般，溫煦的對我百般照顧。

接到李普同教授最後一通的電話，確實是在前年（一九九七年）十二月中旬的某個夜晚十二點左右吧！因由京榮寶齋發行的中國書法全集于右任號的原稿尚未寄到，所以要我馬上寫，直接寄限時到編輯主編劉正成處之事，我即刻起稿寄去，我想李教授一定和我一樣火急趕稿。于右任號於一九九八年十一月發行，而李教授等不及發行就辭世了，猜想李教授一定很遺憾、很懊惱。雖然天不從人願，我和李教授的原稿尚未問世，李教授即仙逝了。不過在于右任先生書法的四位傳人中記載了，非常感謝、欣慰。

今年（一九九九）六月，為了參加標準草書中日聯展訪問台灣之際，到李普同教授墓園參拜，在靈前謹呈上鮮花、素香，一切盡在不言中。

關於李教授的書法，不是我等晚輩所能論評的。古來即有「蓋棺論定」之說，李教授的種種豐功偉業，就如其一生經歷般，在中國書法史上璀璨放光茫，而且我深信李教授的人格，書法均有眾多俊秀門人繼續傳承綿延。

我想和中國文墨交流之初，即有經常支援、協助李教授的何浩天先生、陳奇祿先生、胡恆、廖禎祥、唐濤、張迅等諸位前輩及現今站在第一線領軍的蘇天賜、薛平南、張炳煌等，諸位道兄在，讓我心中很篤定、很放心。

最後，對這次遺墨展的舉辦及遺墨集的出版付出心勞、盡心盡力的諸位服務人員，致上我十二萬分的敬意，並敬祝展覽成功，也祈禱李普同教授在天之靈冥福、安祥，就此擱筆。

游玉婷　譯

我所認識的李普同先生

釋廣元

國際當代書法大家李普同教授，生俱夙慧，雅好書藝，七歲即能作斗方大字，名聞鄉里，譽為神童。普老因身處日據時代，自幼接觸由日本輾轉傳入的六朝碑風，於楷法先潛心魏碑、墓誌銘及唐四大家。隸書則編臨漢碑。行草師法二王，懷素等諸大家。篆法則上撫三代周秦。他在書法上，用過極深的工力，早年作品體勢，多受六朝、隋唐書風影響，因善能引伸新體異態，致生意逸出，新理獨得，壯年已自成家法。

民國四十四年，獲草聖于右任導師垂青，親示運毫筆法，並於四十七年夏，正式列入門牆，為右老在台僅有親授筆法的入室弟子，因緣殊勝，歎未曾有！

普老學書，貴能取法乎上，由於有漢魏紮實基礎，故臨標準草書，成就神速，並始終奉為圭臬，為了闡揚右老堂奧，造詣之深，少人罕媲。晚年又嘗試以標準草書筆觸寫趙之謙、張瑞圖，甚至上溯二王，方圓互用，頗具姿態。右老生前嘗謂：「普同甚得草書之法，並於歷代草聖之外，時出新意」。其受右老推重有如此者。

普老終身主張文字改革得有依循的根據，他不僅為右老的傳薪者，亦為最能紹述、發揚右老的志業者，更為推動標準草書薪傳的大功德主。

普老對中國書法藝術的貢獻，除了早年發起台灣第一個本土書法團體「基隆書道學會」之外，亦是「中國書法學會」發起人，「中國標準草書學會」成立人，為了復興中華書藝、促進國際文化交流，更設硯「心太平室」，親授學徒垂三十餘年，受業中外門生達六千多人，可謂桃李滿天下，對書法的貢獻，至今尚無人能出其右者。

我於經禪之暇，習染翰墨，昔日常問道右老，因而拜識普老，先則同時分任「中國書法學會」常務理監事，至七十九年冬，他發起成立「中國標準草書學會」，承蒙拔擢提名我當選首屆常務監事，輔助他共同主持了兩屆理監事會議，暨推動標準草書的發展工作。數載親近，深知他為人正直謙沖，教學認真無分國籍，尤熱愛國家民族，時以紹法巨脈，肩負繼往開來為己任，可說是集忠孝於一身，令我欽佩無量！

八十六年冬，西安于右任紀念館落成，普老應邀抱病帶團參加，飽受風寒之苦，回台後復參加總統府前書法示範揮毫，旋即病情

惡化而往生。他這種為法忘軀的精神，曠今之世，難有其匹。公祭日，李總統登輝先生頒「藝壇流徵」輓額致哀，並頒褒揚令，表彰其以書藝對國家的貢獻。治喪會並公推陳奇祿、胡恒、李伸一與我四人，為普老覆蓋國旗。令老衲終生難忘，引以為榮的大事。

中國標準草書學會，為故名譽理事長李普同教授於八十八年十二月一日假國立歷史博物館舉行書法紀念展，並編輯特刊，囑文與我，謹作數語，藉報普老知遇之恩，暨其高足們崇恩報德之義舉。老衲無學，虔祈「心天平室」諸大德暨社會賢達賜教之。

絳帳懷思

薛平南

民國五十三年，我就讀於台北師專，因主修體育，不學無文，所以課餘附庸風雅，聊以揮毫遣興，沒有想到竟醉心於臨池，欲罷

而不能。五十七年退伍後，我任教於大華小學，同時考進國立藝專夜間部，在忙碌的「教」「學」之餘，仍然以書法為生活的重心，

不過自學無師，走了不少冤枉路。後來無意間看到李老師的個展簡介，及所書「楷書千字文」「草書千字文」二帖，深深為普師的書

法造詣所折服，於是冒昧的登府拜謁，並很幸運的被錄為「心太平室」第一期學生。

當時中共正進行文化大革命，批孔揚秦，戕害傳統文化；所以我政府乃大力推展中華文化復興運動，書法才漸漸受到重視，在美

展中佔一席之地。而普師適時的設帳課徒，實為開風氣之先，於書法的弘揚，居功厥偉。普師循循善誘，於結體用筆，分析精到，既

有揮灑自在的示範，並有周詳的朱批與講評，同門都能扎下良好的根柢，為往後的書路開康莊大道。由於普師的指導，有口皆碑，在

三年之間，從第一期的七人，發展到二百人以上，可說是當時最具規模的書法私塾，而三十年來所栽培的數千弟子，已然成為書壇生

力軍。

普師屬於「早慧型」書家，弱冠之年，既已遍習歷代名蹟，隨又獲得日本泰東書道院、東方書道會等展覽之大獎，也經常向松本

芳翠、辻本史邑、吉田苞竹諸名家請益，故所作融帖派的嚴謹秀潤，與碑派的雄渾質樸，可謂派兼南北之妙。普師三十九歲又師事一

代草聖于右任先生，書風驟然一變，卓然成大家風範。普師向以書法興亡為己任，除了創作、研究、教學之外，凡國際書法交流、書

學講座、成立標準草書學會等等，無不積極推動，既出錢又出力。因老師具有廓然大公的胸襟，心繫書藝發展的使命感，故其筆墨之

外，有一種開闊恢宏的氣象，這也是人品書品合一的寫照。

普師和藹可親，從無疾言厲色，且視門生如親子弟，故同門相處，融洽如一家人。普師古稀之年，應日本書道界之邀約，著力於

自撰自書「新五體千字文」，原擬於三年內完成，後因俗務羈身，延至八十歲才出版首冊楷書，記得老師在八十歲壽筵中，曾樂觀未

來的十年，將一一實現自己的規劃，門生也為老師的健康祝福，沒有想到翌年元旦，在總統府廣場的試筆會上，老師的健康急轉直

下，不到半月遽歸道山，從此天人永隔，留下無限的懷思。

普師一生為書法奔走奉獻，已寫下絢爛的篇章，雖然還有未竟宏圖，所幸「心太平室」一門，都能傳承老師的志業，繼續為書藝

振興盡心力，應可告慰老師在天之靈。

圖　版

楷書
中堂
Standard script
hanging scroll
165×44cm

文：少樂琴書，偶愛閒靜，開卷
有得，便欣然忘食，見樹木
交蔭，時鳥變聲亦復歡然有
喜，嘗言吾五六月北窗下臥
涼風暫至，自謂是羲皇上
人。
款：陶靖節語李普同書
印：李天慶鉥
　　普同長年

少樂琴書偶愛閒靜開卷有得便欣然
忘食見樹木交蔭時鳥變聲亦復歡然
有喜嘗言吾五六月北窗下臥涼風暫
至自謂是羲皇上人

陶靖節語李普同書

王曰何以利吾國大夫曰何以利吾家
士庶人曰何以利吾身上下交征利
而國危矣 孟子見梁惠王應問 李普同

楷書
條幅
Standard script
hanging scroll
135×34cm

文：王曰，何以利吾國；大
　　夫曰，何以利吾家；士
　　庶人曰，何以利吾身；
　　上下交征利而國危矣。
款：孟子見梁惠王應問
　　李普同
印：天慶之鉨
　　光前

48

楷書
中堂

Standard script
framed

129×55cm

文：少肉多菜少鹽多酢
少糖多果少食多嚼
少煩多眠少怒多笑
少言多行少欲多施
少衣多浴少車多步
款：王京子賢女弟健康
長壽十則
丁卯仲夏求書
李普同
印：李天慶印
普同

王京子賢女弟健康長壽十則

少肉多菜少塩多酢少糖多果

少食多嚼少煩多眠少怒多笑

少言多行少欲多施少衣多浴

少車多步　丁卯仲夏求書李普同

49

英主深仁帝業昌開疆拓土奮
鷹揚兆民歌頌貞觀治萬國風
規學大唐

歲次庚午維夏於心太平室 李普同

楷書
條幅
Standard script
hanging scroll
207×57cm

文：英主深仁帝業昌，
　　開疆拓土奮鷹揚，
　　兆民歌頌貞觀治，
　　萬國風規學大唐。
款：歲次庚午維夏於心
　　太平室　李普同
印：李天慶印
　　普同

楷書
條幅
Standard script
hanging scroll
135×34cm

文：靜養氣和養性
　　樂天理安義命
　　志有定心自正
　　處萬變主一敬
款：明李迪定靜銘
　　李普同書
　　年八十
印：李天慶印
　　普同

靜養氣和養性樂天理安
義命志有定心自正處萬
變主一敬

明李迪定靜銘　李普同書　年八十

損友敬而遠益友宜相親所交在賢傑豈論富與貧君子淡如水歲久情愈深小人甜如蜜轉眼如仇人

歲次辛未孟春錄漢崔子玉座右銘　李普同　時年七十三

楷書
條幅
Standard script
hanging scroll
135×37cm

文：損友敬而遠，
　　益友宜相親，
　　所交在賢傑，
　　豈論富與貧，
　　君子淡如水，
　　歲久情愈深，
　　小人甜如蜜，
　　轉眼如仇人。
款：歲次辛未孟春
　　錄漢崔子玉座
　　右銘
　　李普同時年七
　　十三
印：李天慶印
　　普同

楷書
條幅
Standard script
hanging scroll
149×46cm

文：漢將承恩西破戎，
　　捷書先奏未央宮，
　　天子預開麟閣待，
　　祇今誰數貳師功。
款：岑參作破播仙凱歌
　　二首之一
　　武陵李普同書於心
　　太平室
印：李天慶印
　　普同

漢將承恩西破戎捷書先
奏未央宮天子預開麟閣
待祇今誰數貳師功

岑參作破播仙凱歌二首之一 武陵李普同書於心太平室

隸楷
條幅

Clerail script
framed
138×34cm

文：七十紫鴛鴦，
　　雙雙戲庭幽，
　　行樂爭晝夜，
　　自言度千秋。
款：辛未春日節錄
　　太白五言古詩
　　李普同
印：李天慶印
　　殿軍

七十紫鴛鴦二戲庭幽行乐争昼夜自言度千秋

楷書
中堂
Standard script
hanging scroll
181×61cm

文：做革命大事的人必須要
　　持之有恒，尤其在危急
　　之秋，橫逆之來，更要
　　安之若素履險如夷，亦
　　惟義之是從，而乃能以
　　志帥氣，就能求心而不
　　動心。
款：先總統蔣公嘉言一則
　　李普同敬書
印：李天慶鈢
　　普同長年

做革命大事的人必須要持之有恒尤
其在危急之秋橫逆之來更要安之若
素履險如夷亦惟義之是從而後乃能
呂志帥氣就能求心而不動心

先總統蔣公嘉言一則

李普同敬書

華夏文明曾經蓋世
江山再造且看今朝

李普同

楷書
條幅對句

Standard script
hanging scroll
135×34cm

文：華夏文明曾經蓋世
　　江山再造且看今朝
款：李普同
印：李天慶印
　　普同

楷書
條幅
Standard script
hanging scroll
135×34cm

文：有打瞌睡豪傑無不讀書
　　神仙
款：李普同試水彩畫扁毫
印：李天慶
　　普同長壽

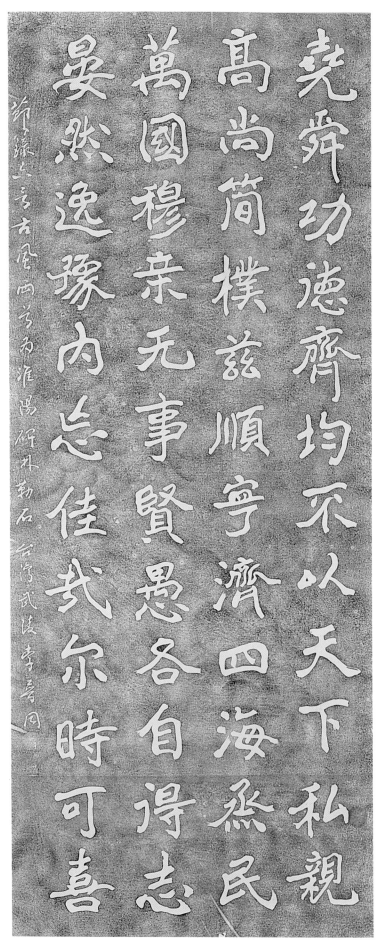

楷書（拓本）
中堂

Standard script
hanging scroll

163×67cm

文：堯舜功德齊均，
　　不以天下私親，
　　高尚簡樸茲順，
　　寧濟四海承民，
　　萬國穆親無事，
　　賢愚各自得志，
　　晏然逸豫內志，
　　佳哉爾時可喜。
款：節錄六言古風兩
　　首為淮陽碑林敕
　　石台灣武陵
　　李普同
印：李天慶印
　　普同

楷書
條幅

Standard script
hanging scroll
80×30cm

文：積善為樂
款：李普同
印：李天慶印
　　普同

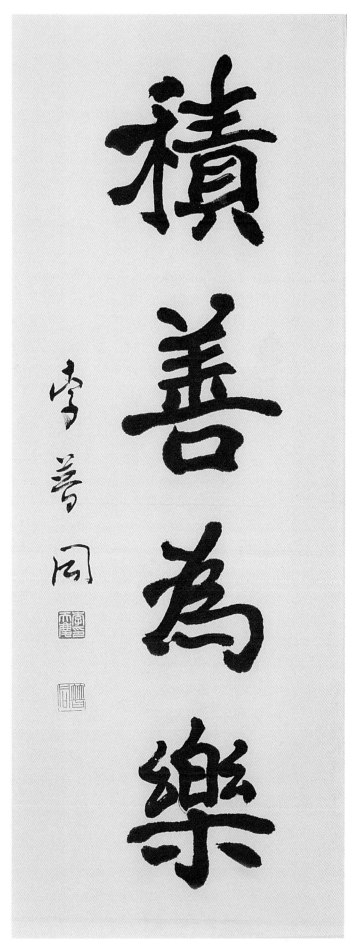

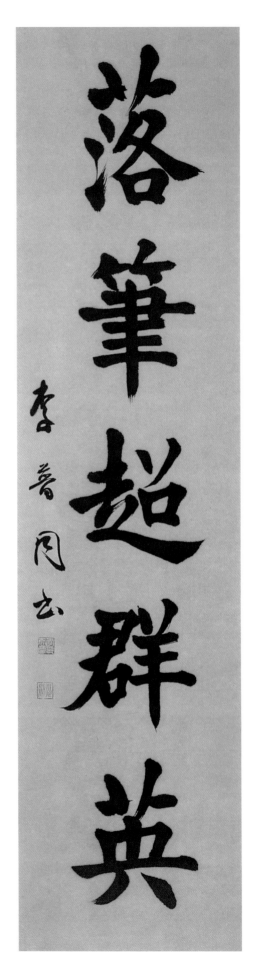

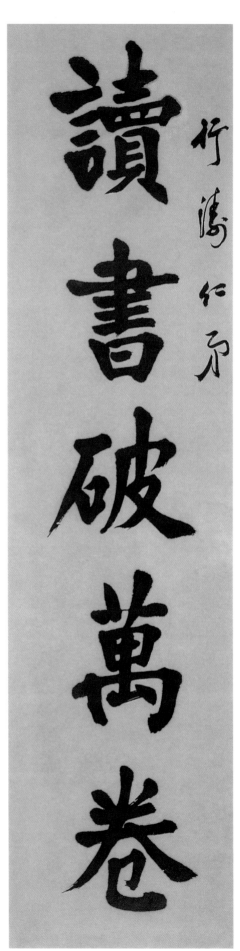

楷書
對聯

Standard script
pair of framed
130×34cm×2

文：讀書破萬卷
　　落筆超群英
款：行濤仁弟
　　李普同書
印：李天慶印
　　光前

楷書
對聯

Standard script
pair of hanging scroll
136×31cm×2

文：功名身外事
　　濟世志常懷
款：李普同
印：李天慶鉨
　　光前

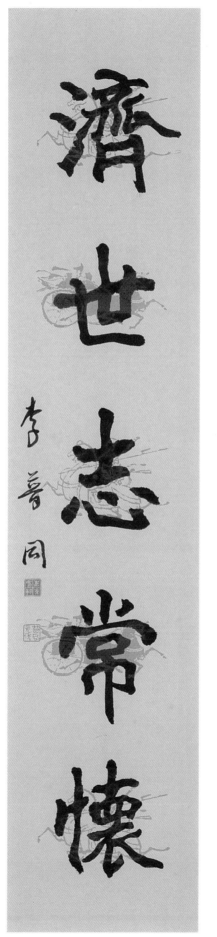
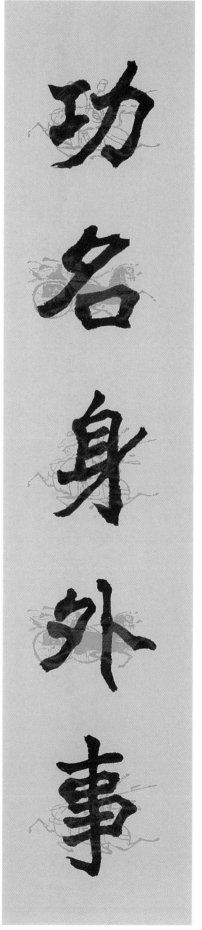

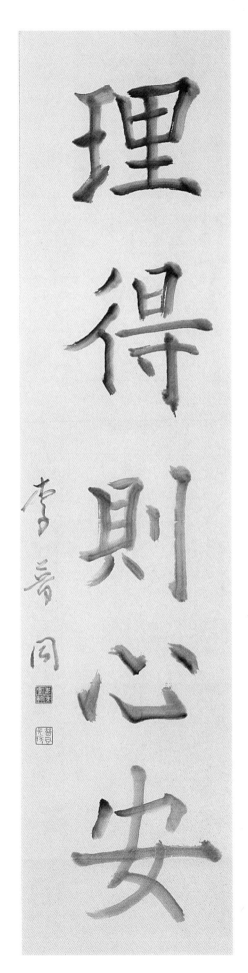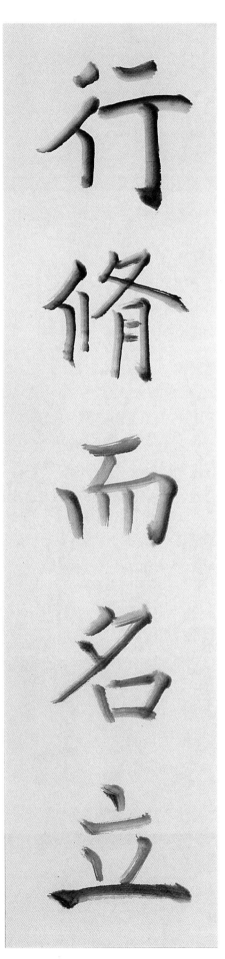

楷書
對聯

Standard script
pair of hanging scroll
129×32cm×2

文：行修而名立
　　理得則心安
款：李普同
印：李天慶鉢
　　普同長年

楷書
對聯
Standard script
pair of hanging scroll
178×40cm×2

文：閱歷知書味
　　艱難識世情
款：李普同
印：李天慶鉥
　　光前

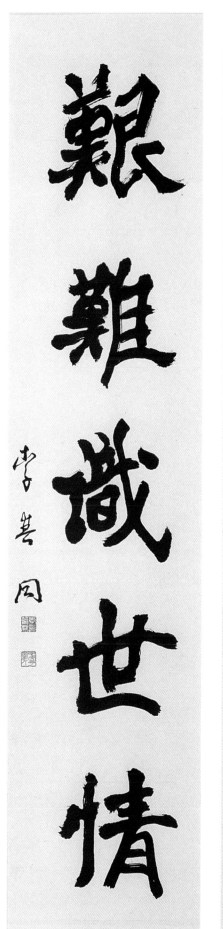

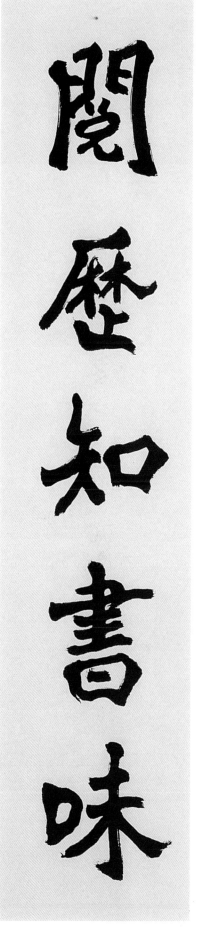

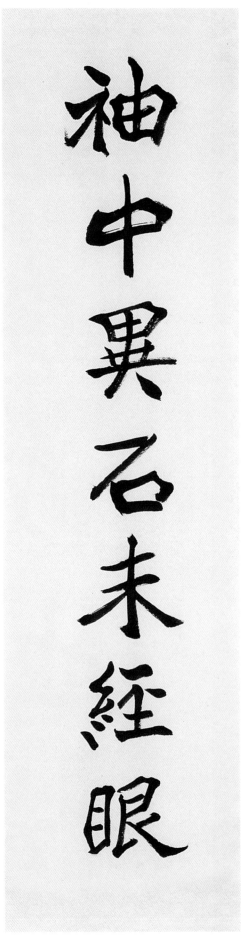

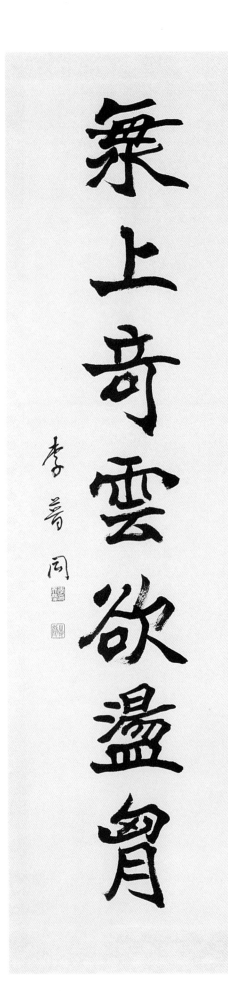

楷書
對聯

Standard script
pair of hanging scroll
136×34cm×2

文：袖中異石未經眼
　　海上奇雲欲盪胸
款：李普同
印：李天慶印
　　光前

楷書
對聯
Standard script
pair of hanging scroll
136×34cm×2

文：讀書志在聖賢
　　為官心存民生
款：李普同
印：李天慶印
　　普同

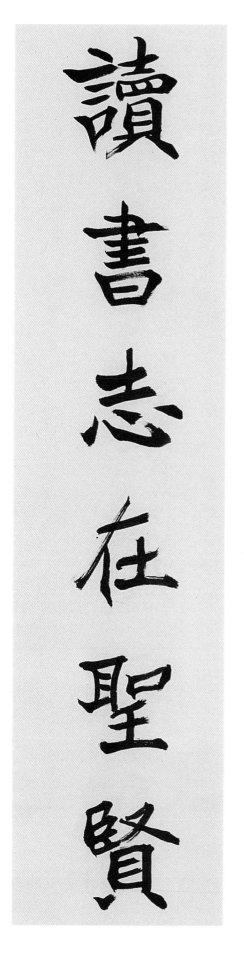

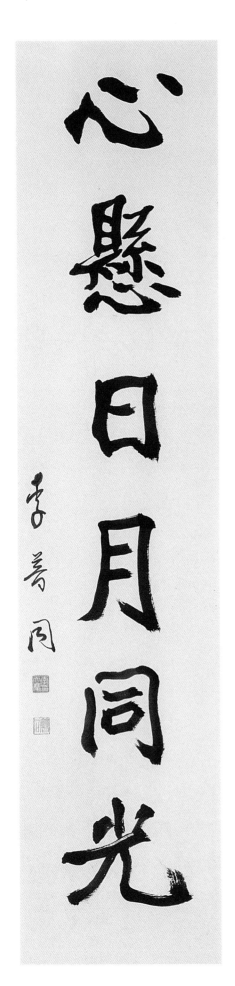

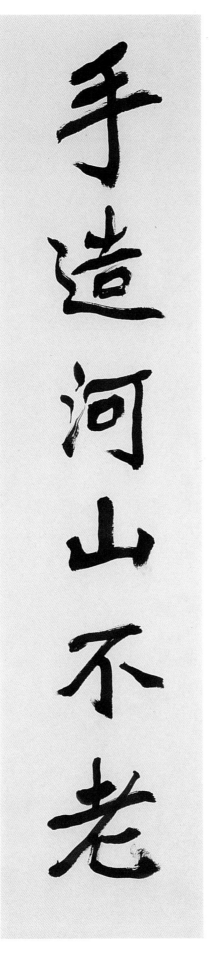

行楷書
對聯

Running script
pair of hanging scroll
134×33cm×2

文：手造河山不老
　　心懸日月同光
款：李普同
印：李天慶印
　　普同

楷書
對聯

Standard script
pair of hanging scroll
149×32cm ×2

文：大海崇山恢宏胸臆
　　明庭淨几陶冶性靈
款：李普同書於心太平室
印：李天慶印
　　普同

大海崇山恢宏胸臆

明庭淨几陶冶性靈

李普同書於心太平室

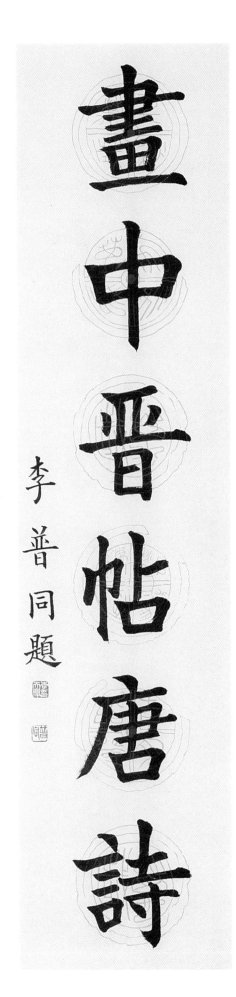
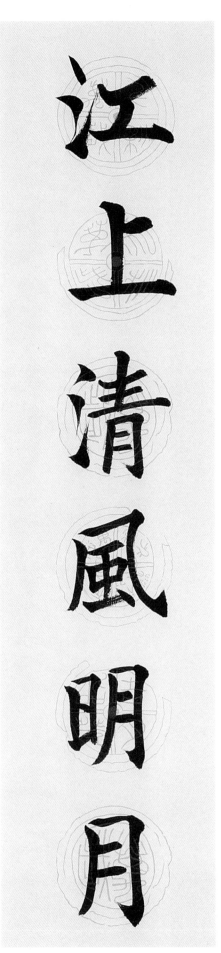

楷書
對聯

Standard script
pair of hanging scroll
$108 \times 28cm \times 2$

文：江上清風明月
　　畫中晉帖唐詩
款：李普同題
印：李普同印
　　普同

楷書
對聯

Standard script
pair of hanging scroll
136×34cm ×2

文：傳家有道惟存厚
　　處世無奇但率真
款：秋水賢棣留念
　　李普同
印：李天慶印
　　普同

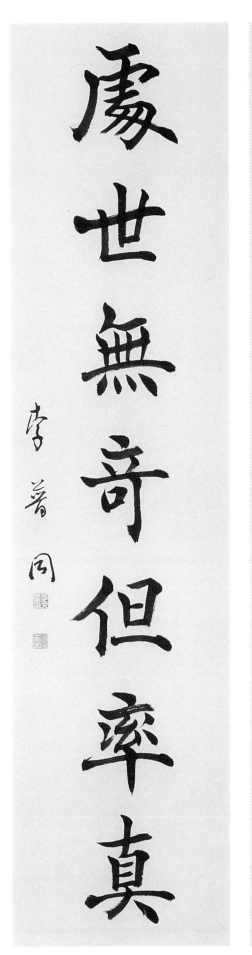

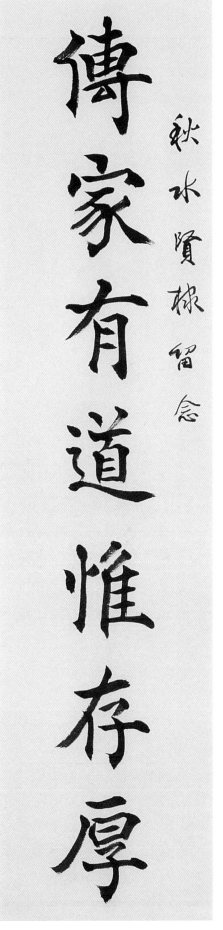

盡性命以參化育學究天人

敦孝弟而說詩書道宗孔孟

李普同時年今不希之齡

楷書
對聯
Standard script
pair of hanging scroll
207×25cm ×2

文：敦孝悌而說詩書道宗孔孟
　　盡性命以參化育學究天人
款：李普同時年今不希之齡
印：李天慶印
　　普同

楷書
對聯

Standard script
pair of hanging scroll

204×26cm×2

文：南士簡要清通北人淵綜廣博
　　江右宮商發越河朔詞義堅剛
款：李普同書時今不希之齡
印：李天慶印
　　普同

南士簡要清通北人淵綜廣博

江右宮商發越河朔詞義堅剛

李普同書時今不稀之齡

日升東月映西合作明字

子在右女居左育成好人

光前李普同 虛度八十

楷書
對聯
Standard script
pair of hanging scroll
148×30cm ×2

文：日升東月映西合作明字
　　子在右女居左育成好人
款：光前李普同虛度八十
印：李普同
　　心太平室主

楷書
對聯

Standard script
pair of hanging scroll
149×46cm×2

文：幸有兩眼明看清世故
　　若無十年暇遊徧塵環
款：李普同年政八十
印：李天慶印
　　普同

幸有兩眼明看清世故

苦無十年暇遊徧塵環

李普同年政八十

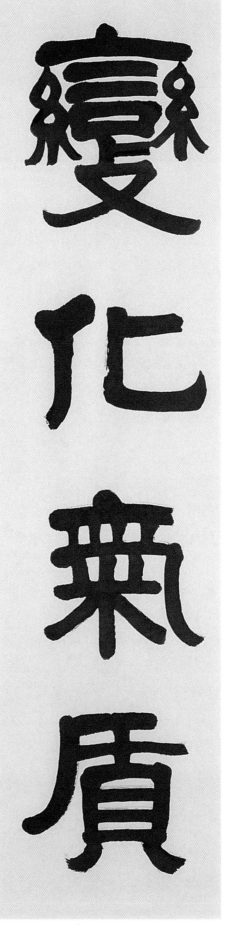

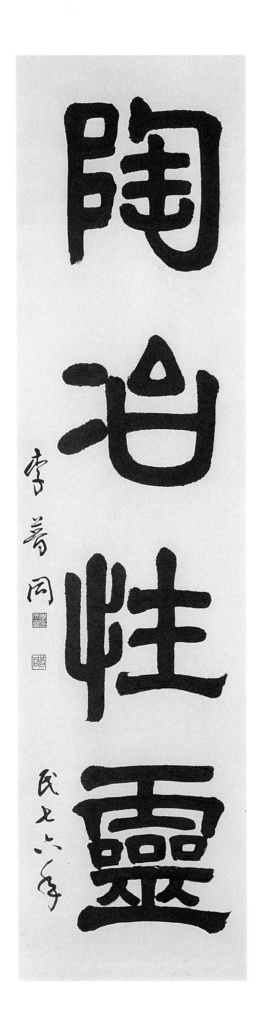

隸書
對聯
Clerial script
pair of hanging scroll
126×34.5cm×2

文：變化氣質
　　陶冶性靈
款：李普同民七六年
印：李天慶印
　　普同

隸書
對聯
Clerial script
pair of framed
119×28cm×2

文：世家傳舊史
　　盛業繼前脩
款：伊秉綬隸意
　　李普同書
印：李天慶印
　　普同長年

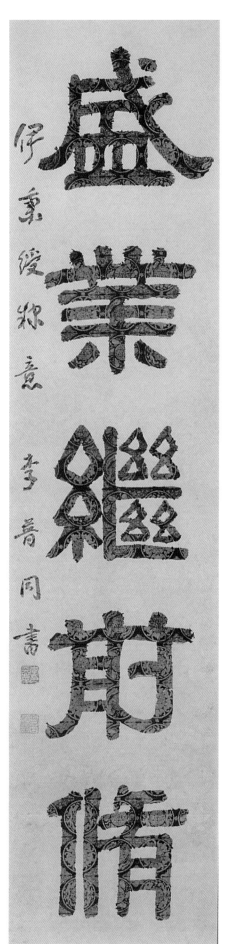
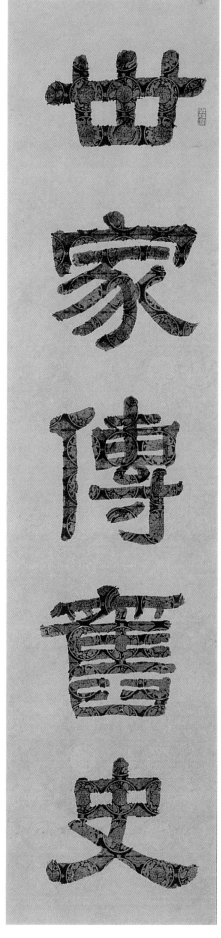

楷書（陰符經）
四屏
Standard script
136×35cm×4

文：觀天下之道執天
之行盡矣天有五
賊見之者昌五賊
在心施行於天宇
宙在乎手萬化生
乎身天地反覆天
人合發萬化定基
性有巧拙可以尖
藏竅之邪在乎三
要可以動靜火生
於木天性人也人
心機也立天之道
以定人也天發殺
機移星易宿地發
殺機龍蛇起陸人
發殺機禍發必剋
姦生於國時動必
潰知之脩之謂之
聖人陰符經上褚
遂良奉敕書
款：李普同以春風竹
筆臨之
印：李天慶印
普同

觀天之道執天之行盡矣天有
五賊見之者昌五賊在心施行
於天宇宙在乎手萬化生乎身

天地反覆天人合發萬化定基
性有巧拙可以尖藏九竅之邪
在乎三要可以動靜火生於木

天性人也人心機也立天之道
以定人也天發殺機移星易宿
地發殺機龍蛇起陸人發殺機

禍發必尅姦生於國時動必潰
知之脩之謂之聖人陰府經上
褚遂良奉勅書

李普同以春風竹莊記之

楷書（正氣歌）
八屏
Standard script
178×45cm×8

文：正氣歌
款：李普同竹筆書
　　八十初度
印：李天慶印
　　普同

天地有正氣雜然賦流形下則為
河岳上則為日星於人曰浩然沛
乎塞蒼冥皇路當清夷含和吐明

廷時窮節乃見一二垂丹青在齊
太史簡在晉董狐筆在秦張良椎
在漢蘇武節為嚴將軍頭為嵇侍

中血為張睢陽齒為顏常山舌或
為遼東帽清操厲冰雪或為出師
表鬼神泣壯烈或為渡江楫慷慨
吞胡羯或為擊賊笏逆豎頭破裂
是氣所磅礡凜烈萬古存當其貫
日月生死安足論地維賴以立天

柱賴以尊三綱實繫命道義為之
根嗟予遘陽九隸也實不力楚囚
纓其冠傳車送窮北鼎鑊甘如飴
求之不可得陰房闐鬼火春院閟
天黑牛驥同一皂雞栖鳳凰食一
朝蒙霧露分作溝中瘠如此再寒

暑百沴自辟易哀哉沮洳場為我
安樂國豈有他繆巧陰陽不能賊
顏此耿耿在仰視浮雲白悠悠二我

心悲蒼天曷有極哲人日已遠典
型在夙昔風簷展書讀古道照顏
色 文天祥正氣歌

李普同竹芋書

八十初度

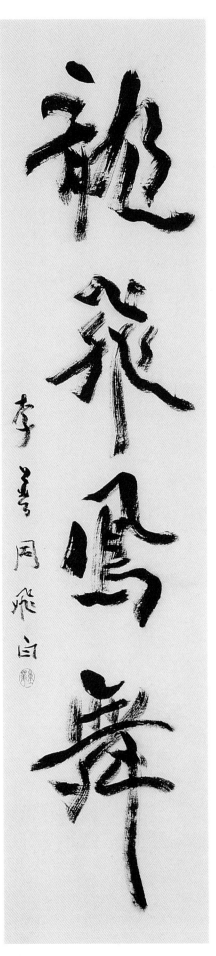

行草
條幅

Semi-cursive script
hanging scroll
135 ×34cm

文：龍飛鳳舞
款：李普同飛白
印：東華

行草
條幅
Semi-cursive script
hanging scroll
122×34cm

文：遊心於玄墨
款：李普同潑墨
印：李普同印
　　光前

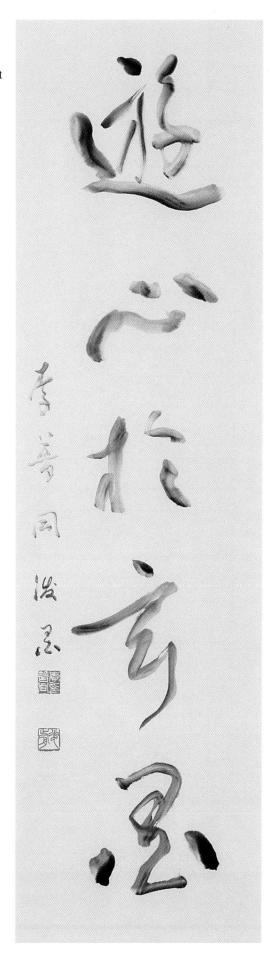

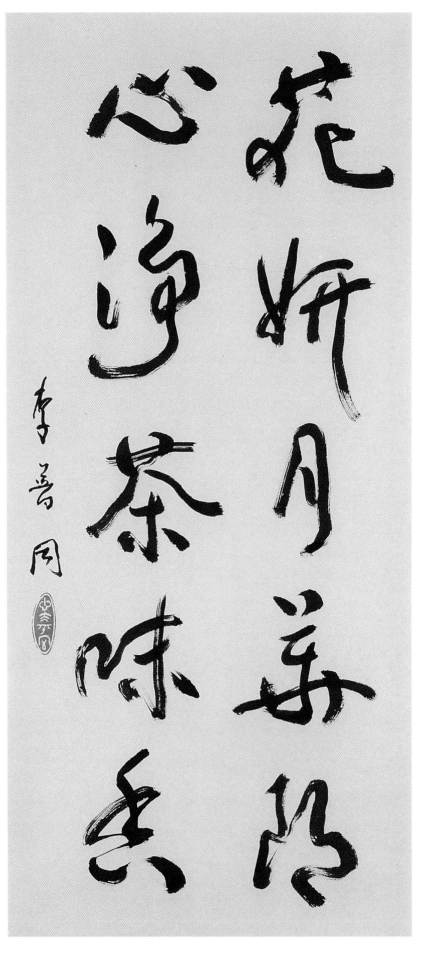

草書
條幅
Cursive script
hanging scroll
107×49cm

文：花妍月華朗
　　心淨茶味香
款：李普同
印：心太平室

草書
橫幅
Cursive script
framed
89×220cm

文：大道之行也，天下為公，選賢與能，講信修
　　睦，故人不獨親其親，不獨子其子，使老有所
　　終，壯有所用，幼有所長，矜寡孤獨癈疾者
　　皆有所養，男有分，女有歸，貨惡其棄於地也
　　不必藏於己，力惡其不出於身也不必為己，是
　　故謀閉而不興，盜竊亂賊而不作，故外戶而不
　　閉，是謂大同。

款：李普同書年八十
印：李普同印
　　心太平室

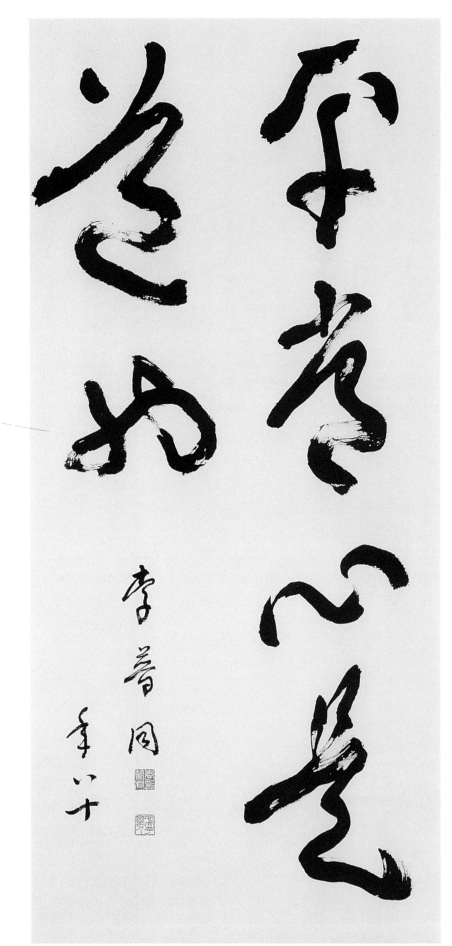

草書
中堂

Cursive script
hanging scroll
135 ×66cm

文：平常心是道也
款：李普同年八十
印：李天慶印
　　普同

草書
條幅
Cursive script
hanging scroll
89×34cm

文：壽無量
款：李普同
印：李天慶印
　　光前

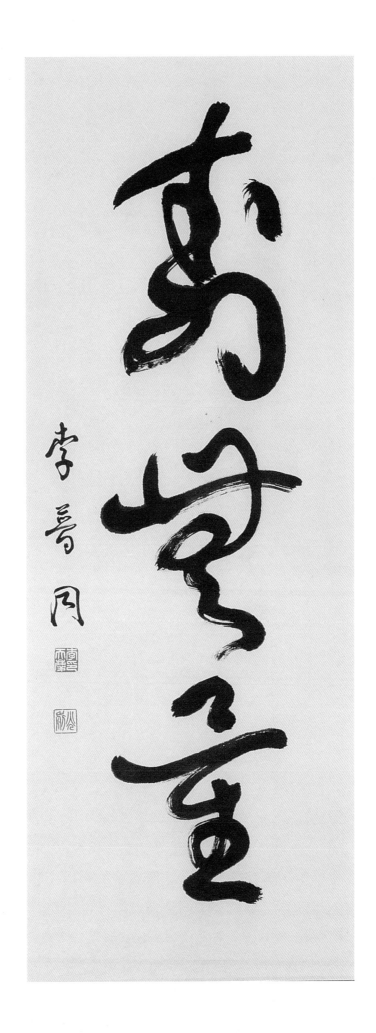

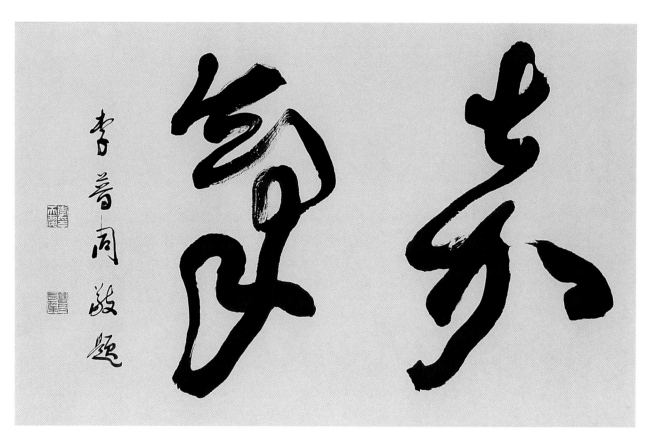

草書
橫幅

Cursive script
framed
84×139cm

文：嘉氣
款：李普同敬題
印：李天慶印
　　普同長年

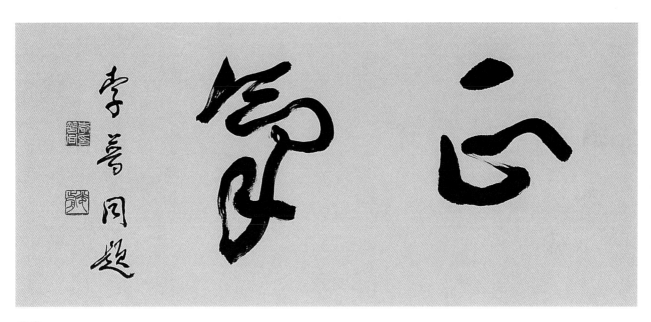

草書
橫幅
Cursive script
framed
35×81cm

文：正氣
款：李普同題
印：李普同印
　　光前

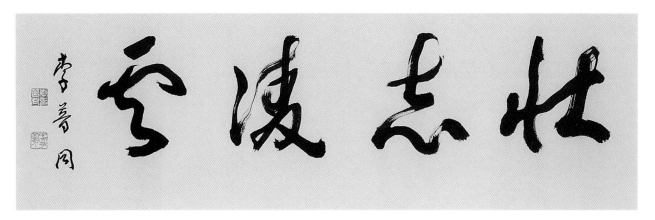

草書
橫幅
Cursive script
framed
33×113cm

文：壯志凌雲
款：李普同
印：李普同印
　　心太平室主人

行草
條幅
Semi-cursive script
hanging scroll
135×34cm

文：垂緌飲清露，
　　流響出疏桐，
　　居高聲自遠，
　　非是藉秋風。
款：李普同
　　永興蟬詩
印：李天慶印
　　普同

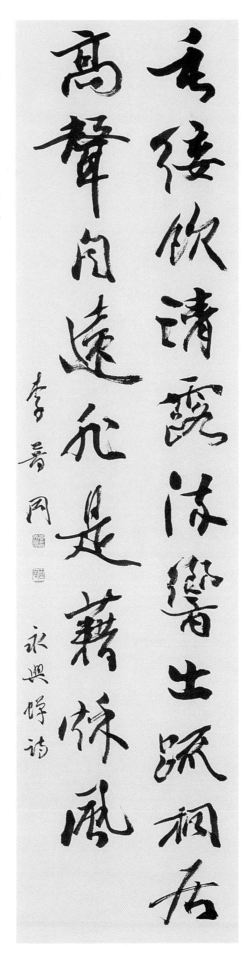

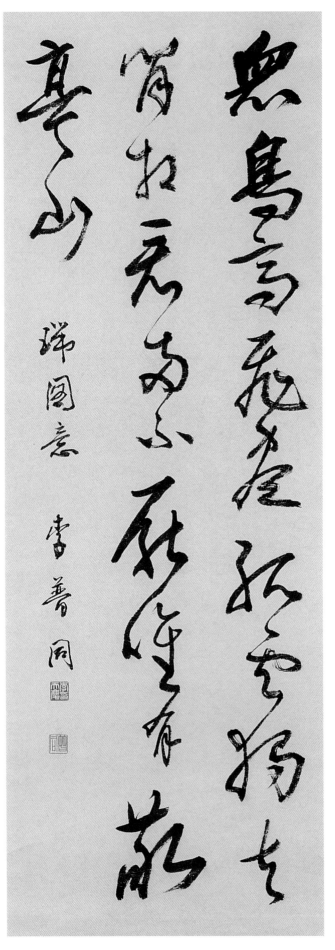

草書
條幅
Cursive script
hanging scroll
118×43cm

文：眾鳥高飛盡，
　　孤雲獨去閒，
　　相看兩不厭，
　　唯有敬亭山。
款：瑞圖意
　　李普同
印：李天慶印
　　普同

行草
條幅
Semi-Cursive script
hanging scroll
135×34cm

文：滿市花風起，
　　平隄漕水流，
　　不堪春解手，
　　更為晚停舟，
　　上埭天連鴈，
　　荒祠水蔽牛，
　　杖藜聊復爾，
　　轉眄夕陽游。
款：元璐詩
　　李普同
印：李天慶印
　　普同

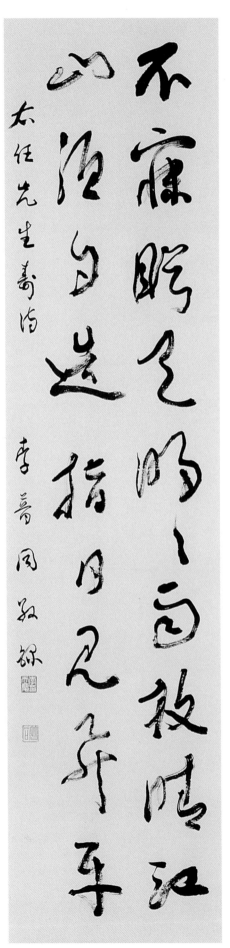

草書
條幅

Cursive script
hanging scroll
136 × 34cm

文：不寐盼天明，
　　天明雨放晴，
　　江山須自造，
　　指日見昇平。
款：右任先生壽詩
　　李普同敬錄
印：李天慶印
　　普同

草書
條幅
Cursive script
hanging scroll
144×44cm

文：扶桑崇六藝，
好誦漢唐詩，
解甲肥群馬，
賡歌鳴鳳池，
子卿弘道統，
龍集寶予師，
元首敘勳日，
重名天下知。
款：子卿道兄拜受
文化勳章誌慶
于門後學李普
同拜祝
印：李天慶
普同

草書
條幅

Cursive script
hanging scroll
220×62cm

文：削平六合建皇唐，
　　朗治貞觀蕭紀綱，
　　功烈真堪繼湯武，
　　名喧寰宇永流芳。
款：朝明太宗植夫原作
　　李普同書
印：李天慶印
　　普同

行草
條幅

Semi-cursive script
hanging scroll
182×44cm

文：細草微風岸，
　　危檣獨夜舟，
　　星垂平野闊，
　　月湧大江流，
　　名豈文章著，
　　官應老病休，
　　飄飄何所似，
　　天地一沙鷗。
款：李普同
印：李天慶印
　　普同

草書
條幅

Cursive script
hanging scroll

130×34cm

文：行年五十閱滄桑，
　　往事如煙待望長，
　　壯志未酬人欲老，
　　時揮禿筆試鋒芒。
款：李普同錄舊作
印：李天慶
　　普同

草書
條幅
Cursive script
hanging scroll
136×33cm

文：揮毫對客涼風至，
　　飲酒呢詩豪氣生。
款：李普同
印：李天慶印
　　普同

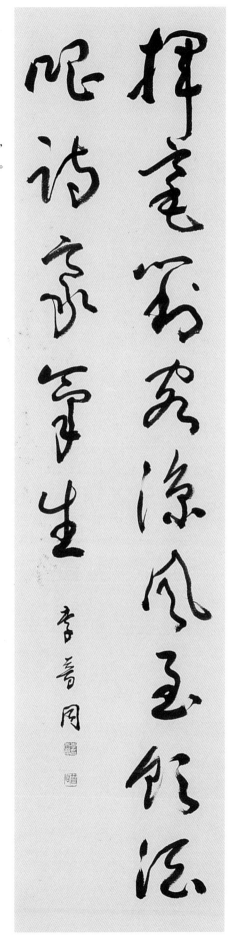

書道之妙神采為之形質沔之兼之者方可紹於古人錄筆意贊

草書
框
Cursive script
framed
158×45cm

文：書道之妙，
　　神采為上，
　　形質次之，
　　兼之者方可
　　紹於古人。
　　錄筆意贊
款：李普同
印：李普同
　　心太平室主

草書
條幅

Cursive script
hanging scroll
134×34cm

文：澄神靜慮，
　　端己正容，
　　秉筆思生，
　　臨池志逸，
　　虛拳直腕，
　　指齊掌空，
　　分間佈白，
　　意在筆先。
　　錄歐陽詢筆
　　法
款：李普同
印：李天慶
　　普同

澄神靜慮己正容秉筆思生臨池志逸虛拳直腕指齊掌空分間佈白意在筆先錄歐陽詢筆法 李普同

行草
條幅

Semi-cursive script
hanging scroll

168×47cm

文：堯舜功德齊均，
　　不以天下私親，
　　高尚簡樸茲順，
　　寧濟四海承民，
　　萬國穆親無事，
　　賢愚各自得志，
　　晏然逸豫內忘，
　　佳哉爾時可喜。

款：曹魏嵇中散六言
　　詩前二首李普同
　　於心太平室

印：李天慶印
　　普同

草書
中堂
Cursive script
hanging scroll
134×55cm

文：清明在躬，
　　氣志如神，
　　耆欲將至，
　　有開必先，
　　天降時雨，
　　山川出雲。
款：李普同書
印：李天慶印
　　普同

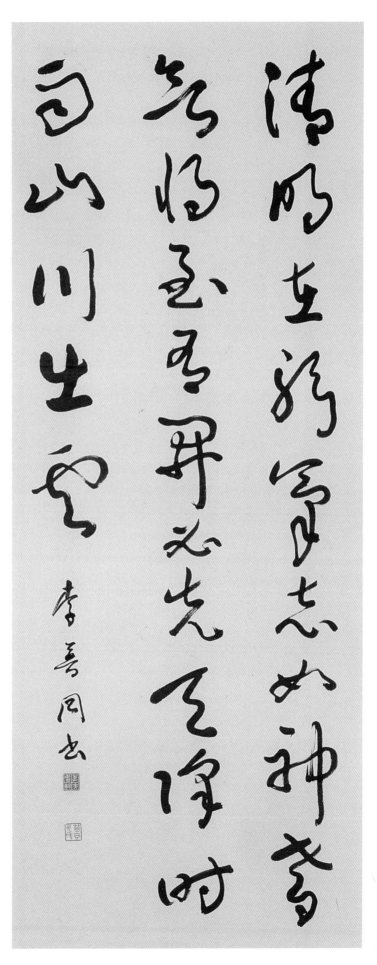

草書
條幅

Cursive script
hanging scroll
134×34cm

文：出門見南山，
　　引領意無限，
　　秀色難為名，
　　蒼翠日在眼，
　　有時白雲起，
　　天際自舒卷，
　　心中與之然，
　　託興每不淺。

款：太白望終南山
　　寄紫閣隱士
　　李普同書

印：李天慶印
　　普同

楷書
條幅
Standard script
hanging scroll
171×45cm

文：文化平流接萬方，
　　真光遠射幾重洋，
　　亦與人類安全感，
　　航路時時對太陽。
款：右任先生詩
　　李普同敬錄
印：李天慶印
　　普同

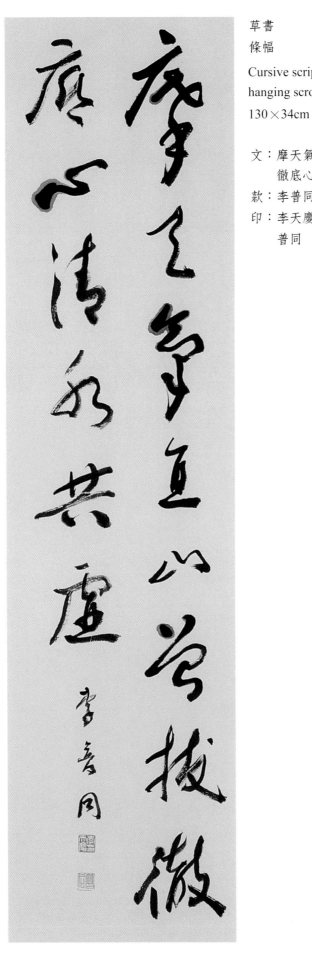

草書
條幅

Cursive script
hanging scroll
130×34cm

文：摩天氣直山曾拔，
　　徹底心清水共虛。

款：李普同

印：李天慶印
　　普同

草書
條幅
Cursive script
hanging scroll
125×35cm

文：帳硯移天母，
　　健忘人未老，
　　心晴及大清，
　　天籟聲遂好，
　　日美學盧近，
　　束修聊足伴，
　　熙熙攘攘來，
　　汲汲樂吾道。

款：貞吉賢弟壁上
　　觀辛未年驚蟄
　　前三日
　　李普同

印：李天慶印
　　普同

草書
條幅

Cursive script
hanging scroll
137×34.5cm

文：天高地厚覺清真，
　　太古橋山絕世塵，
　　海外裔孫朝聖域，
　　相逢都說炎黃民。
款：辛未秋謁黃帝陵
　　李普同
印：李天慶印
　　普同

草書
條幅
Cursive script
hanging scroll
168×39cm

文：漢書藝文志云，
　　三年而通一藝，
　　則能存其大體
　　也。
款：民紀第二乙亥孟
　　冬李普同於心太
　　平室
印：李天慶
　　普同長壽

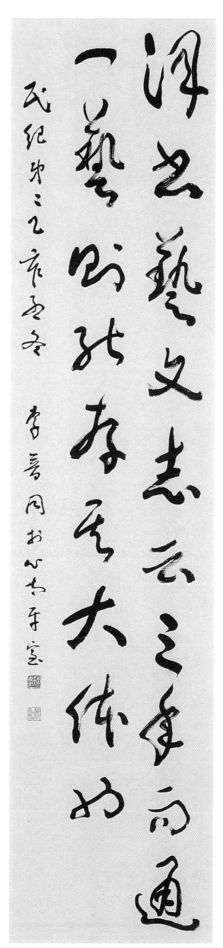

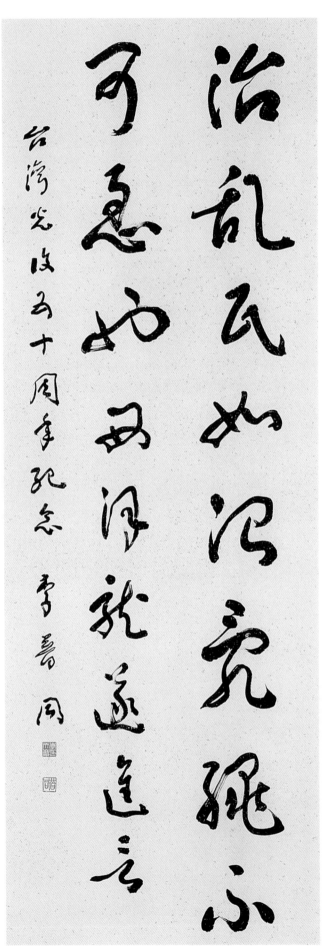

草書
條幅

Cursive script
hanging scroll
134×49cm

文：治亂民如治亂蠅
　　不可急也西漢龔
　　遂進言
款：台灣光復五十週
　　年紀念
　　李普同
印：李天慶印
　　普同

行草
對聯
Semi-cursive script
pair of hanging scroll
135×35cm

文：萬卷圖書天祿上
　　四時雲物月華中
款：李普同
印：李天慶印
　　普同

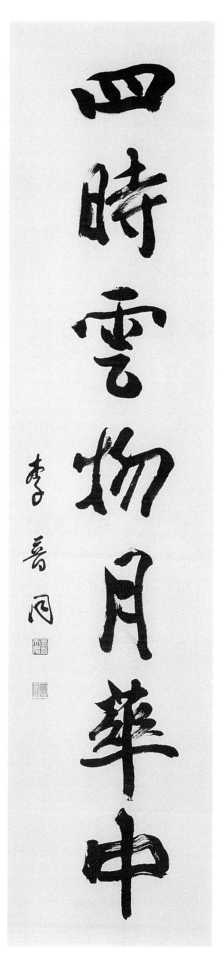

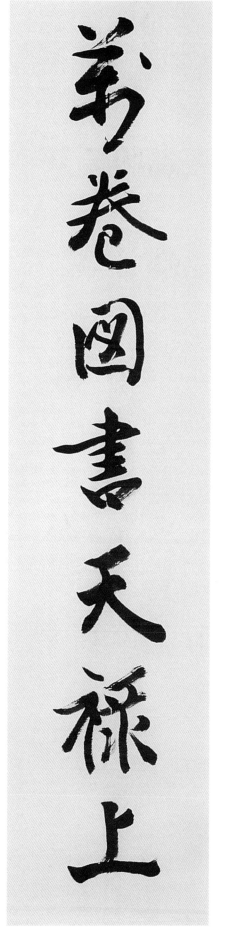

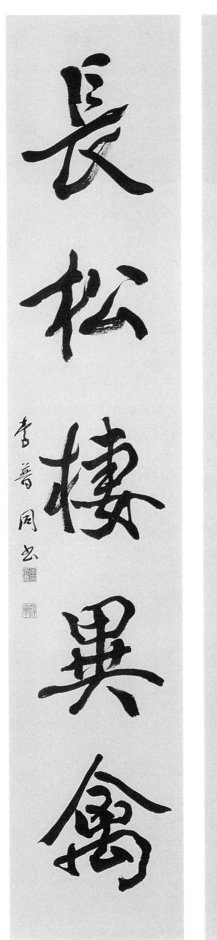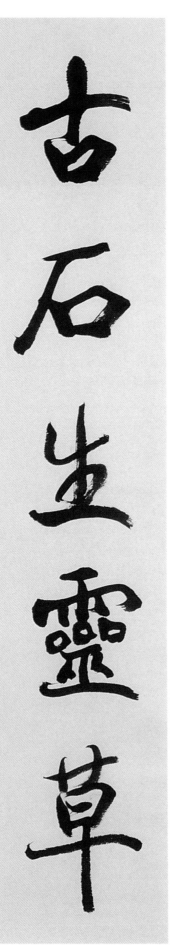

行書
對聯

Semi-cursive script
pair of hanging scroll
162×33cm×2

文：古石生靈草
　　長松棲異禽
款：李普同書
印：李天慶印
　　殿軍

行書
對聯
Semi-cursive script
pair of hanging scroll
135×33cm×2

文：天留餘地開新運
　　人以無私致大同
款：李普同
印：李天慶
　　普同

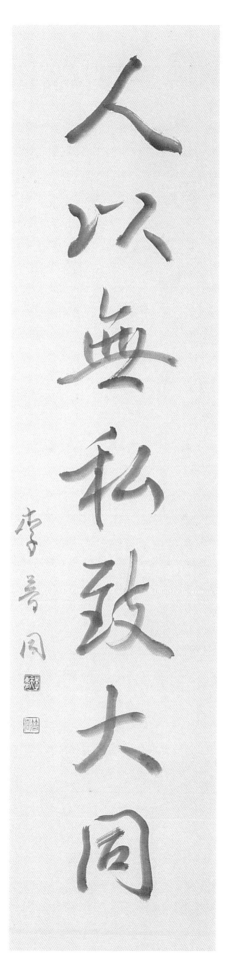
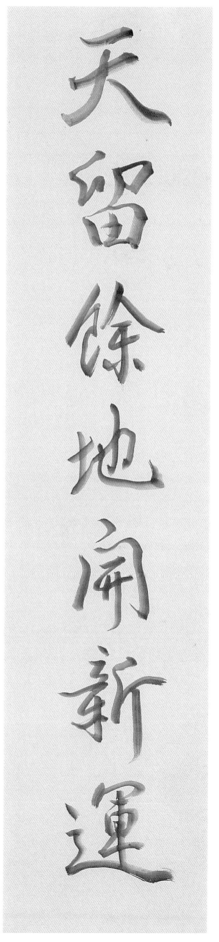

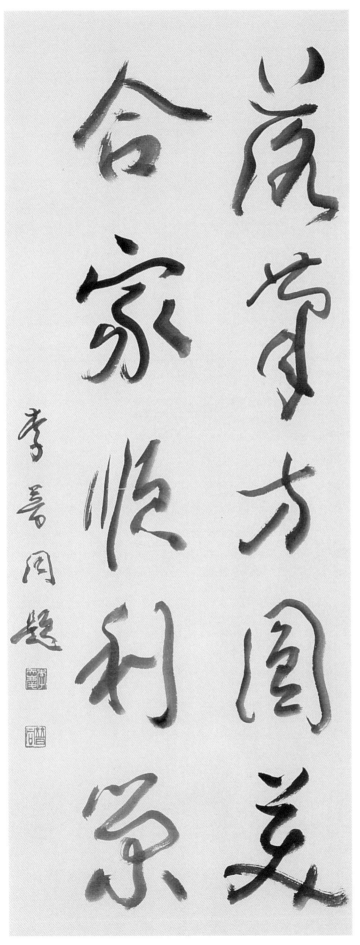

行書
條幅
Semi-cursive script
hanging scroll
103×42cm

文：落筆方圓美，
　　合家順利榮。
款：李普同題
印：李天慶
　　普同

草書
對聯

Cursive script
pair of hanging scroll
201×34cm×2

文：認天地為家休嫌室小
　　與聖賢共話便見朋來
款：李普同
印：李天慶印
　　普同

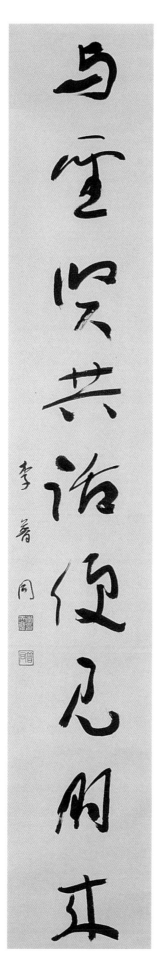
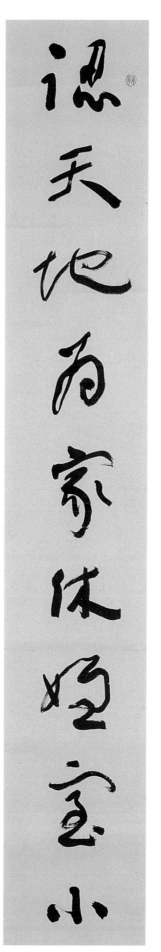

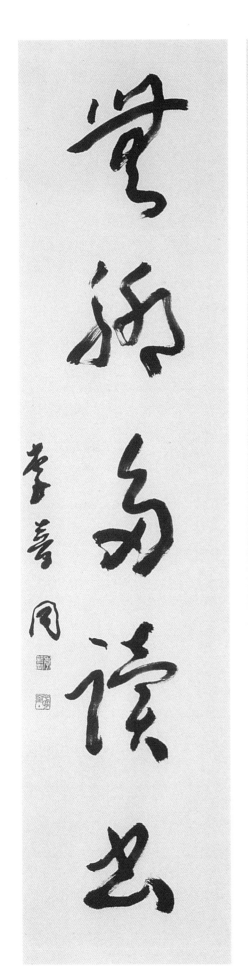
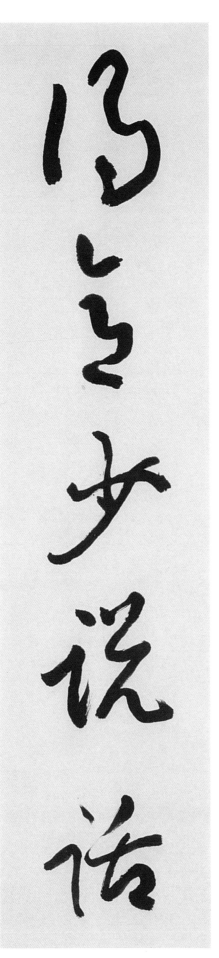

草書
對聯
Cursive script
pair of hanging scroll
133×32cm×2

文：得意少說話
　　無聊多讀書
款：李普同
印：李普同
　　心太平室

草書
對聯

Cursive script
pair of hanging scroll
148 ×43cm ×2

文：滄海波全定
　　神州日再中
款：李普同
印：李天慶印
　　普同

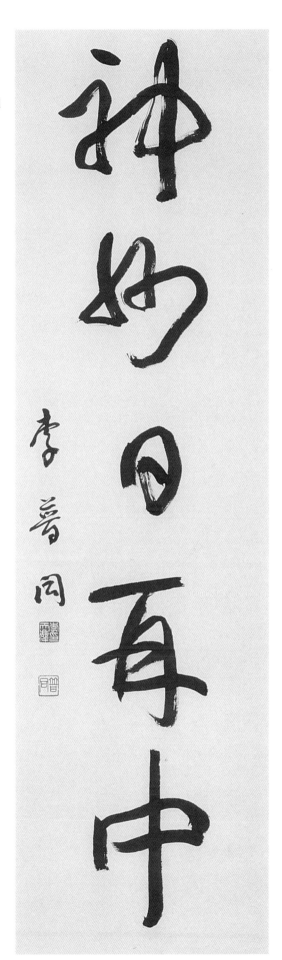

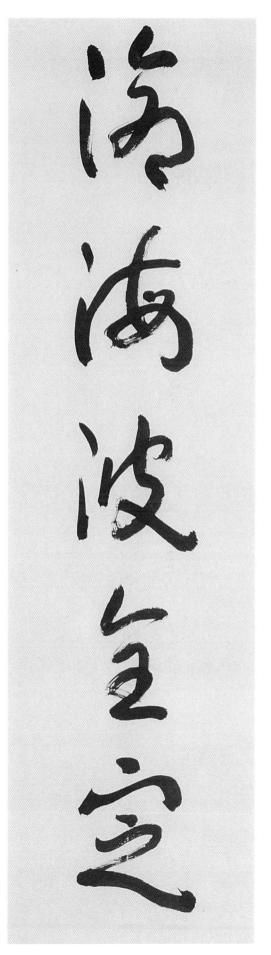

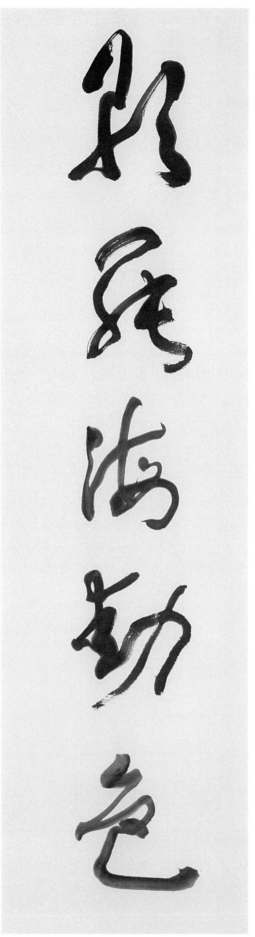

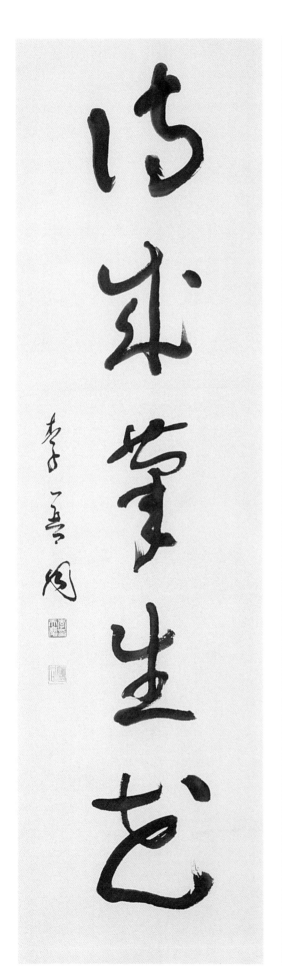

草書
對聯

Cursive script
pair of hanging scroll
120×33.5cm×2

文：歌罷海動色
　　詩成筆生花
款：李普同
印：李天慶印
　　普同

草書
對聯
Cursive script
pair of hanging scroll
134×33cm

文：聖人心日月
　　仁者壽山河
款：李普同
印：李天慶印
　　普同

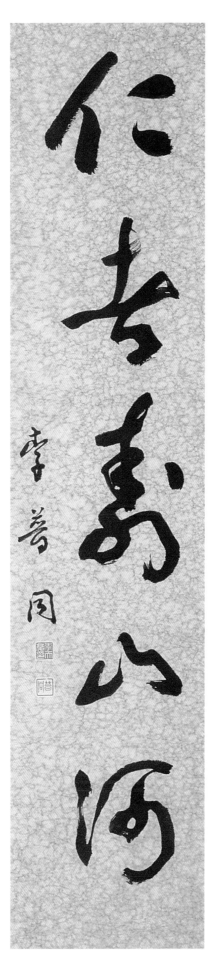
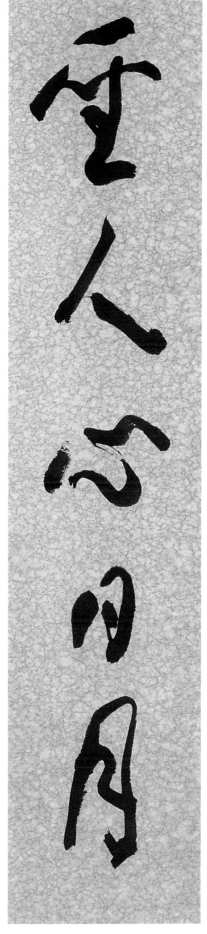

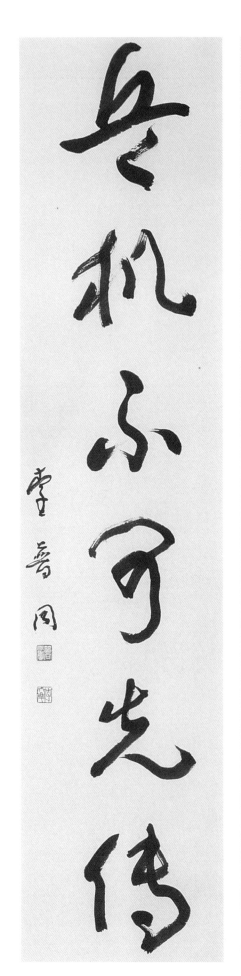

草書
對聯

Cursive script
pair of hanging scroll
138×33cm ×2

文：時代豈能後退
　　兵機不可先傳
款：李普同
印：普同長年
　　李天慶

草書
對聯
Cursive script
pair of hanging scroll
129×32cm×2

文：世紀開新運
　　河山更壯觀
款：李普同
印：李普同
　　心太平室主

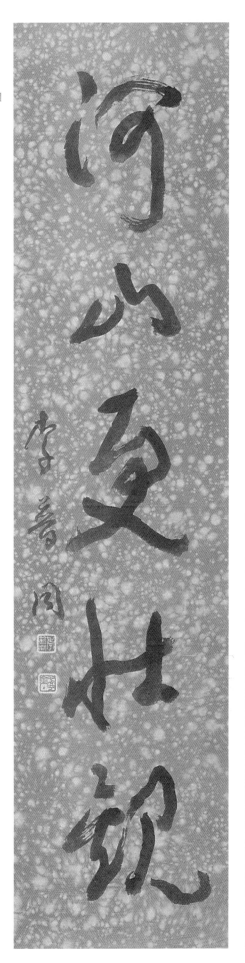
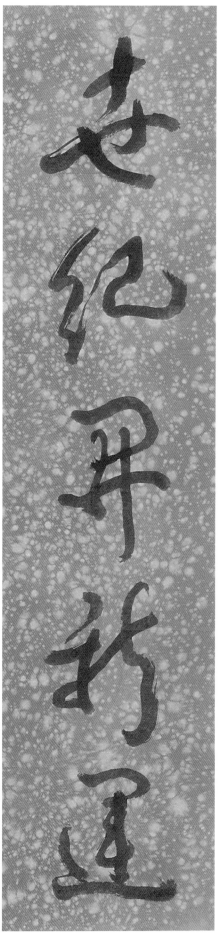

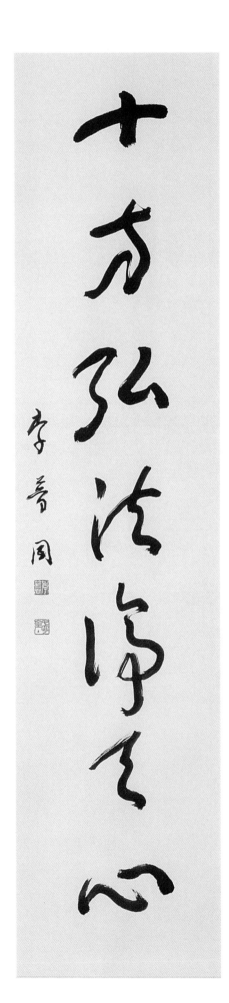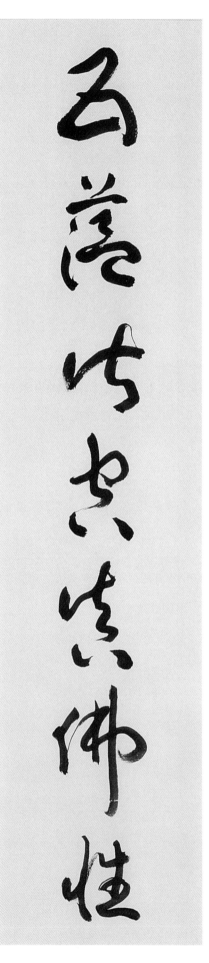

草書
對聯

Cursive script
pair of hanging scroll
134×33cm×2

文：五蘊皆空真佛性
　　十方弘法諦天心
款：李普同
印：李普同
　　心太平室主

草書
對聯

Cursive script
pair of hanging scroll
136×33cm ×2

文：修身豈為名傳世
　　作事惟思利及人
款：李普同
印：李天慶印
　　普同

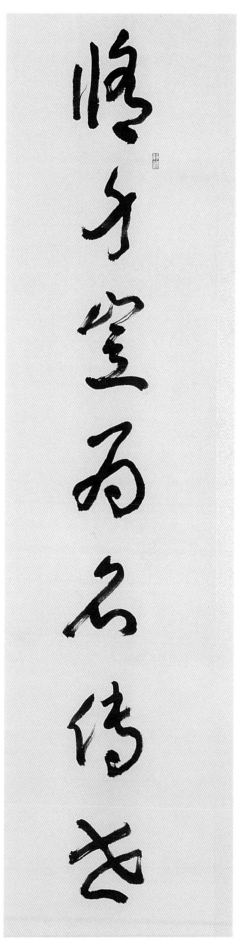
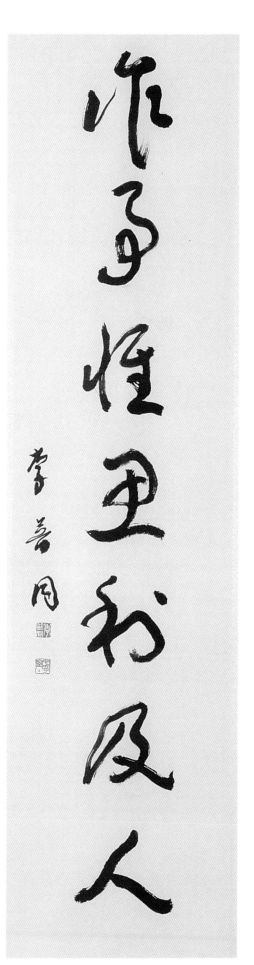

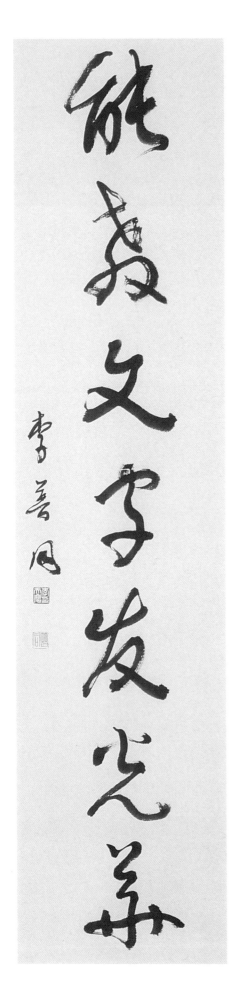
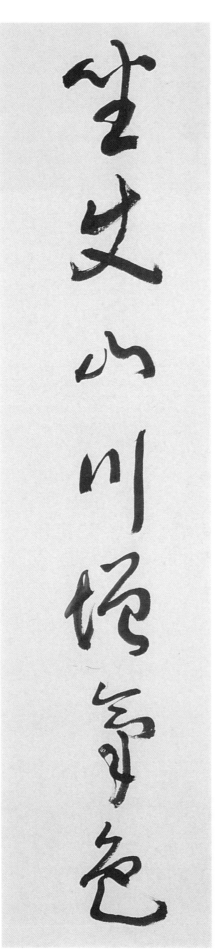

草書
對聯

Cursive script
pair of hanging scroll
136×33.5cm×2

文：坐使山川增氣色
　　能教文字發光華
款：李普同
印：李天慶印
　　普同

草書
對聯

Cursive script
pair of hanging scroll
129×33cm

文：拙因知事少
　　老悔讀書遲
款：李普同
印：李天慶印
　　普同

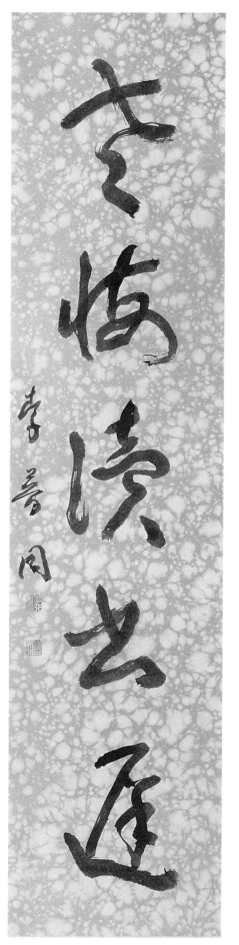

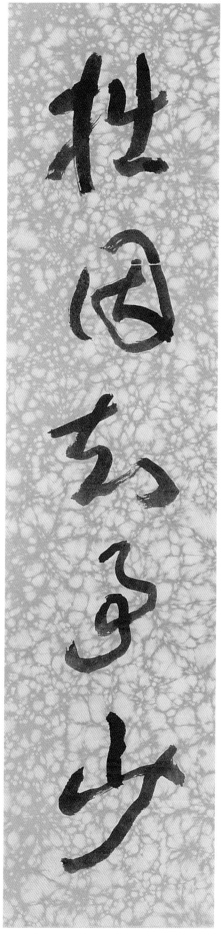

證嚴上人功德無量

嚴修功德感化尊者歸依

證得佛心慈悲愛無邊際

李普同敬撰

草書
對聯

Cursive script
pair of hanging scroll
135×28cm×2

文：證得佛心慈悲愛無邊際
　　嚴修功德感化尊者歸依
款：證嚴上人功德無量
　　李普同敬撰
印：李普同
　　心太平室主

草書
對聯

Cursive script
pair of hanging scroll
134×33cm×2

文：雖知人漸老
　　猶覺國將興
款：李普同
印：李天慶鉨
　　普同長年

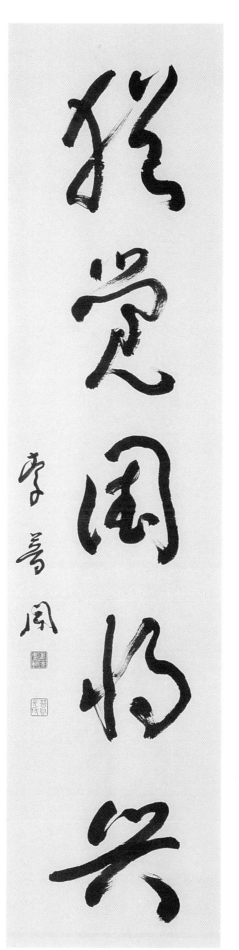
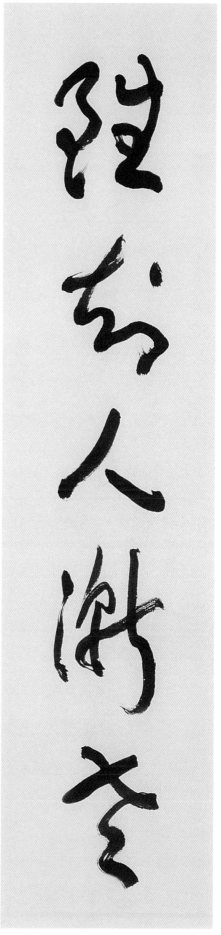

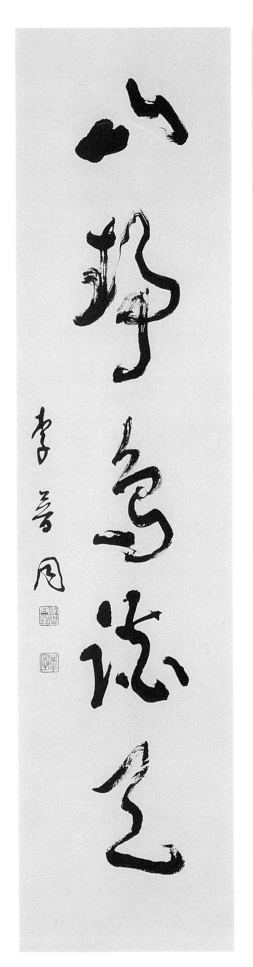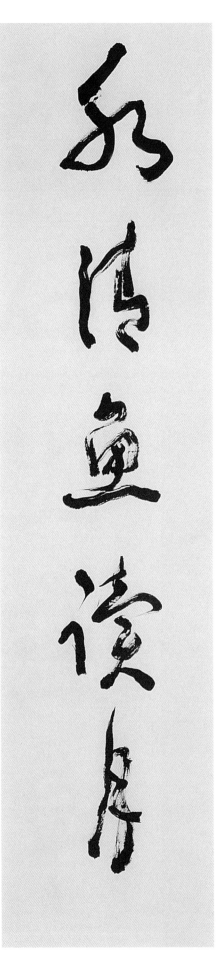

草書
對聯
Cursive script
pair of hanging scroll
135×34cm×2

文：水清魚讀月
　　山靜鳥談天
款：李普同
印：李普同章
　　光前

草書
對聯

Cursive script
pair of hanging scroll
136×33cm ×2

文：海內存知已
　　天涯若比鄰
款：李普同書
印：李普同
　　心太平室主

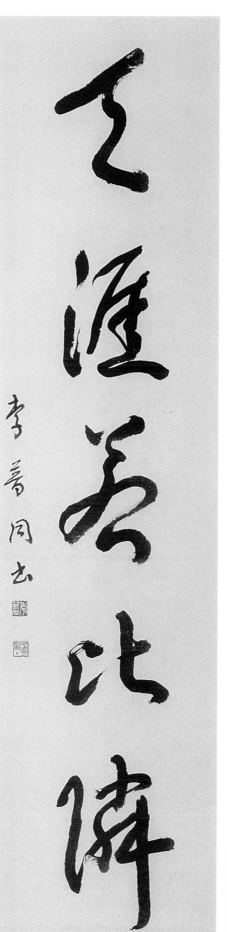
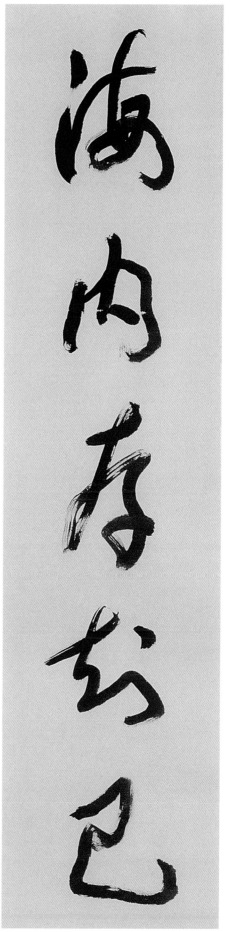

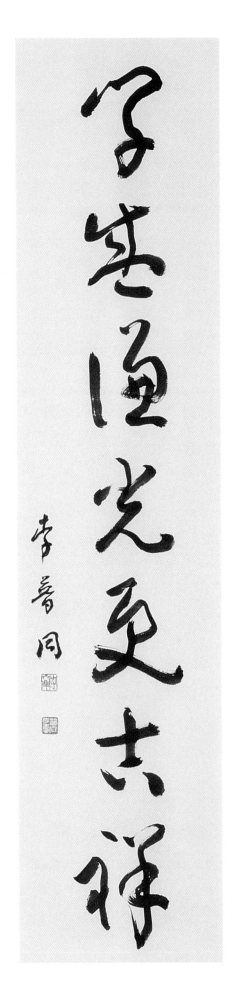
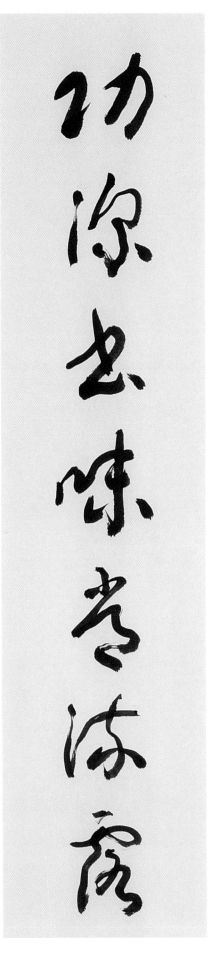

草書
對聯

Cursive script
pair of hanging scroll
131×32cm×2

文：功深書味常流露
　　學盛謙光更吉祥
款：李普同
印：李天慶
　　普同長年

草書
對聯

Cursive script
pair of hanging scroll
134×32cm

文：清風開世運
　　大利及人群
款：李普同書
印：李天慶印
　　普同

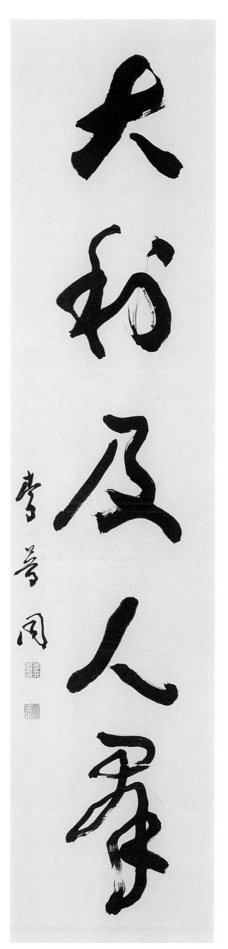
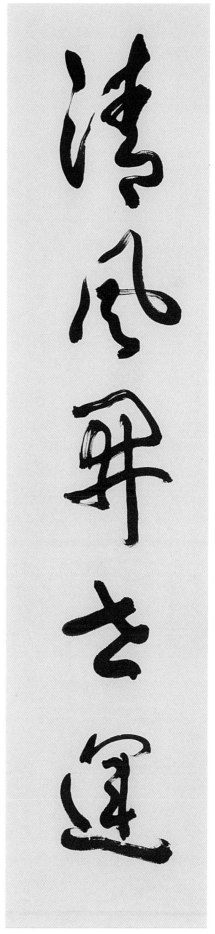

草書
四屏

Cursive script
hanging scroll

135×33cm ×4

文：孟夏草木長，
　　繞屋樹扶疏，
　　眾鳥欣有託，
　　吾亦愛吾廬，
　　既耕亦已種，
　　時還讀我書，
　　窮巷隔深轍，
　　頗迴故人車，
　　歡言酌春酒，
　　摘我園中蔬，
　　微雨從東來，
　　好風與之俱，
　　汎覽周王傳，
　　流觀山海圖，
　　俯仰終宇宙，
　　不樂復何如。
　　五柳先生讀山
　　海經詩
款：民紀第二己巳
　　晚春李普同
印：李天慶印
　　普同

蘇軾句送東坡之作況
說向王維流觀山海圖宿宿終

宇宙不束復何如云樹先生讀
山海經詩

己巳晚春李普同

草書
四屏
Cursive script
hanging scroll
135×33cm×4

文：夫天地者，
　　萬物之逆旅，
　　光陰者，百代之過客。
　　而浮生若夢，
　　為歡幾何，
　　古人秉燭夜遊，
　　良有以也，
　　況陽春召我以煙景，
　　大塊假我以文章，
　　會桃花之芳園，
　　序天倫之樂事，
　　群季俊秀，皆為惠連，
　　吾人詠歌，獨慚康樂，
　　幽賞未已，高談轉清，
　　開瓊筵以坐花，
　　飛羽觴而醉月，
　　不有佳作，何伸雅懷，
　　如詩不成，
　　罰依金谷酒數。
款：歲在民紀第二己巳陽春
　　之晨李普同
印：李天慶印
　　光前

人偶於妍媸原未嘗未已高
流聘清丹瑤遂以生老色羽飾
可破月不為佳作何伸雅悵如

清不求一訶依筌為法而學大化
春衣寫爾桃李園序
乘生氏紀卯三己場春之序李普同

草書
八屏
Cursive script
hanging scroll
135×33cm×8

文：赤壁賦
款：歲次庚午
　　仲秋
　　錄赤壁賦
　　於心太平
　　室李普同
印：李天慶印
　　普同

簫者倚歌而和之其聲嗚嗚然如怨如
慕如泣如訴餘音嫋嫋不絕如縷舞幽壑之潛
蛟泣孤舟之嫠婦蘇子愀然正襟危坐而問客曰何為其
然也客曰月明星稀烏鵲南飛此非曹

孟德之詩乎西望夏口東望武昌山川相繆鬱
乎蒼蒼此非孟德之困於周郎者乎方其
破荊州下江陵順流而東也舳艫千里旌
旗蔽空釃酒臨江橫槊賦詩固一世之雄也

而今安在哉況吾與子漁樵於江渚之上侶魚蝦而友麋鹿駕一葉之扁舟舉匏樽以相屬寄蜉蝣於天地渺滄海之一粟哀吾生之須臾羨長江之無窮挾飛仙以遨遊抱明月

而長終知不可乎驟得託遺響於悲風蘇子曰客亦知夫水與月乎逝者如斯而未嘗往也盈虛者如彼而卒莫消長也蓋將自其變者而觀之則天地曾不能以一瞬自其不變

者而觀之則物與我皆無盡也而又何羨乎且夫天地之間物各有主苟非吾之所有雖一毫而莫取惟江上之清風與山間之明月耳得之而為聲目遇之而成色取之無禁用之不

竭是造物者之無盡藏也而吾與子之所共食客喜而笑洗盞更酌肴核既盡杯盤狼藉相與枕藉乎舟中不知東方之既白

歲次庚午仲秋錄東坡陸游於心古齋 李普同

草書
八屏

Cursive script
hanging scroll
206×34cm×8

文：書道是國粹，
　　歷代留名筆，
　　民族能認同，
　　中原歸統一，
　　先秦法自然，
　　漢魏重氣骨，
　　六朝富活力，
　　晉唐高格律，
　　宋明舒情意，
　　清季妍金石，
　　新紀光華夏，
　　大文應壯茁，
　　中華民族漢字
　　書法永恆，與
　　日月同光。
款：光前李普同
　　八十初度
印：李天慶印
　　普同

宗明翰墨言清季姊空石

新亂先華友大文在世坐

中華民族因字書清為恒

与日月同光 先生李普同

八十初度

我國書法為藝府冠冕歷代嬗演有篆隸
真草四體艸書晚創而形態之美尤稱青聖
蓋書者舒也在於開拓心胸而超言象外心
胸舒和則呂心使臂以臂使腕以腕運筆然
後煙雲舒卷之狀波濤起伏出勢丼木暢茂

於近古者為山林之逸為布衣之素為之兩也
生順為物張而詠以吾孚也
中華民國四十九年六月于右任

雜諸�*李普同先生艸法十文刀道切㞲兤精
錢氣勢奕奕如滿飛鳥丰神朗潤如走龍珠取法觀
晉進客中道是能開拓其心胸而舒斯洋墨者
吾艸益張弊最淺蘚哉
民國第一庚子六月沁水賢景徳政

吾國草書創始漢時體製新妙賞
論揭篆而降點畫重施之於山樾若
其繁刍荁羊與鮮虬朝潤如之
簡極跳光艸之勢不起戎規具雲
無後立之奇如不乖幸志雄振新之
圓拔高化俗成風象自始山橫風故宗之
視本亭二悃餘盖艸以使腕為形
質艸難操橫易又奮髮之引膠以丘

山軒近俗之少震傷承學固而與論
今力偶其道使閒之情熱避久於山閒
荊㭪為埋塗運疏其於猗窜志專周証
大攷隔近世三原子先生始楷變格時
懷淳草真範幸依使如學帝志久
心大平室主李晉同艸横室翰池之
畫墨足作草書十文以長重離墨至根
聽附書之神来聳動去結博卲于公為

民紀第一庚子李盦敬
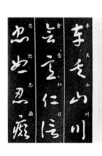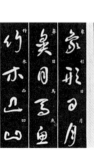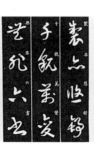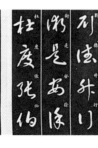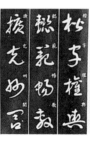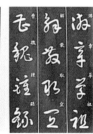

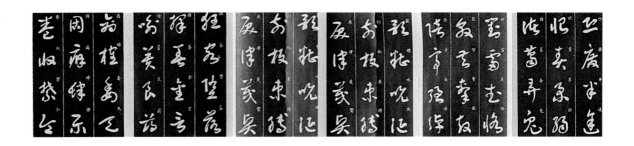

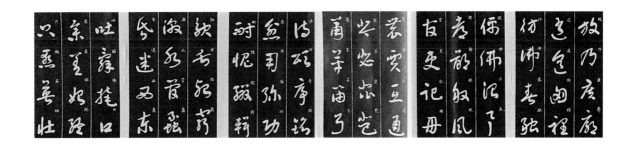

草書
手卷

Cursive
handscroll

千字文（拓本）

三原右任兩歲失恃房氏慈親撫育成器案首入學頭角科舉西北奇才詩文穎異清廷無能讒非時政志尚湯武倡言革命開封脫險南來上海創辦民報功成辛亥翼贊中山百姓愛戴忠亮持貞公明正大振肅吏治坐鎮柏臺中華盛世指日可待質實剛健筆法雄渾超乎懷素並於右軍寰宇歡賞標準草書

行青史　事功德　國人豪　偉相開　高美髯　風格崇　來岐嶷　省時生　族神速　圖強國

心太平室

普同書　事略李　平于公　萬世太　下為公　永銘天

心太平室

楷書
冊頁（28頁）

Standard script
album of 28 leaves

文：三原右任，兩歲失恃，房氏慈親，撫育成器，
　　案首入學，頭角科筆，西北奇才，詩文穎異，
　　清廷無能，譏非時政，志尚湯武，倡言革命，
　　開封脫險，南來上海，創辦民報，功成辛亥，
　　翼贊中山，百姓愛戴，忠亮持員，公明正大，
　　振肅吏治，坐鎮柏臺，中華盛世，指日可待，
　　質實剛健，筆法雄渾，超乎懷素，並於右軍，
　　寰宇歡賞，標準草書，圖強國族，神速省時，
　　生來岐嶷，風格崇高，美髯偉相，開國人豪，
　　事功德行，青史永銘，天下為公，萬世太平，
　　于公事略，李普同書。

局部

147

三原右
任兩歲
失恃房
氏慈親
撫育成
器案首
入學頭
角科擧
西北奇
才詩文

穎異清
廷無能
讜非時
政志尚
湯武倡
言革命
開封脫
險南来
上海創
辦民報

功成辛
亥翼贊
中山百
姓慶戴
忠亮持
貞公明
正大振
肅吏治
坐鎮柏
臺中華

盛古指
日可詩
質實剛
健筆法
雄渾超
乎懷素
並於右
軍寰宇
歡賞標
準草書

圖強國
族神速
省時生
來岐嶷

風格崇
高美髯
偉相開
國人豪
事功德
行青史

永銘天
下為公
平于
萬世太
平于公
事略李
普同書

楷書
冊頁（28頁）

Standard script
album of 28 leaves

文：三原右任，兩歲失恃，房氏慈親，撫育成器，
　　塞首入學，頭角科筆，西北奇才，詩文穎異，
　　清廷無能，譏非時政，志尚湯武，倡言革命，
　　開封脫險，南來上海，創辦民報，功成辛亥，
　　翼贊中山，百姓愛戴，忠亮持員，公明正大，
　　振肅吏治，坐鎮柏臺，中華盛世，指日可待，
　　質實剛健，筆法雄渾，超乎懷素，並於右軍，
　　寰宇歡賞，標準草書，圖強國族，神速省時，
　　生來岐嶷，風格崇高，美髯偉相，開國人豪，
　　事功德行，青史永銘，天下為公，萬世太平，
　　于公事略，李普同書。

局部

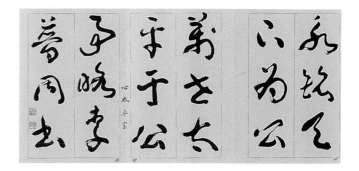

草書
冊頁（28頁）

Standard script
album of 28 leaves

文：三原右任，兩歲失恃，房氏慈親，撫育成器，
案首入學，頭角科筆，西北奇才，詩文穎異，
清廷無能，譏非時政，志尚湯武，倡言革命，
開封脫險，南來上海，創辦民報，功成辛亥，
翼贊中山，百姓愛戴，忠亮持員，公明正大，
振肅吏治，坐鎮柏臺，中華盛世，指日可待，
質實剛健，筆法雄渾，超乎懷素，並於右軍，
寰宇歎賞，標準草書，圖強國族，神速省時，
生來岐嶷，風格崇高，美髯偉相，開國人豪，
事功德行，青史永銘，天下為公，萬世太平，
于公事略，李普同書。

局部

堯舜功　德齊均　不以天下私親　高尚簡　樸兹順　寧濟四海烝民　萬國穆　亲无事

賢愚各　自得志　晏然逸豫内总　佳哉尔　時可喜　為泫滋章冠生　紛然相　召不停

大人玄　寂無声　鎮之以静自正　哀哉世　俗徇榮　馳鶩竭力窮精　得失相　紛憂驕

自是勤　苦不寧　金石滿堂莫守　古人安　此羞醜　獨已道德為友　故能延　期不朽

楷書
冊頁（30頁）

Standard script
album of 30 leaves

文：堯舜功德齊均，不以天下私親，高尚簡樸茲順，寧濟四海承民，萬國穆親無事，賢愚各自得志，晏然逸豫內忘，佳哉爾時可喜，為法滋章寇生，紛然相召不停，大人玄寂無聲，鎮之以靜自正，哀哉世俗徇榮，馳騖竭力喪精，得失相紛憂驚，自是勤苦不寧，金石滿堂莫守，古人安此麁醜，獨以道德為友，故能延期不朽，位高世重禍基，美色伐性不疑，厚味腊毒難治，如何貪者不思，弃背膏粱朱頻，樂此屢空飢寒，形陋軀逸心寬，得志一芯無患，嵇中散六言詩。

王壯為刻	陶芸樓刻	自刻
李天慶印	李天慶印	李天慶印
普同	普同	殿軍
曾紹杰刻		
李天慶鉩	李天慶印	靜觀
普同長年	普同	德不孤

薛平南 刻 李天慶	李天慶	吳平 刻 李天慶印
普同	普同	普同長幸
李天慶	李天慶印	蘇天賜 刻 李天慶印
普同永壽	普同	普同

薛平南刻	朱鵬刻	金澤子卿刻
天慶之鉥	李天慶印	李天慶印
光前	普同	天慶長壽
劉迺忠刻	鍾明善刻	
李天慶印	李天慶	武陵李氏
普同	普同長壽	普同

高橋廣峰刻	林泉汀刻	金澤子卿
普同	李普同	天慶之印
板垣雅峰		林泉汀刻
普同長壽	心太平室主	李普同印
足立靜邨 刻	足立靜邨 刻	
砥柱窩藏記	李天慶印	光前
薛平南		
心太平室藏	光前	心太平室主人

李普同年表

時間（民國）	事蹟摘要
七年─十一年	生於桃園縣武陵坡。伯祖父的教導下，唸三字經、千字文、論語。
十二年─十八年	未滿六歲即入學。 六歲開始愛好寫字。
十九年	十三歲遷來基隆入第一公學校高等科就讀。
廿六年	日本軍閥發動侵華戰爭，我國展開全面抗日戰鬥。
廿七年	受林耀西等邀約，加入東璧書畫會。
廿八年	第一屆全省書法展在基隆舉行，任總收發。 於雙十節與許如蓮結婚。
廿九年─卅年	與林耀西、林成基、張鶴年、張蔚庭、張稻村、李碧山、楊石壽、徐綾傑、鄭子謙、陳森龍、曾文胎、張輝煌、蔣烆諸君共同發起基隆書道會，任總幹事，推動書法風氣與教學，並與海內外廣結墨緣。
卅一年	和志同道合的林耀西、張鶴年、李建與、李德和等趨拜李碩卿先生為師，研讀詩文。 偶讀「書之友」雜誌，開始尊崇于右任先生。
卅二年	台灣新聞報社開闢書道專欄於「詩報」月刊任編輯。卅五年元月間考入延平大學，夜間就讀於經濟學系。

卅六年	台南縣長袁國欽派李督學來寓所，邀請我寫小楷字帖，作為縣小學生的輔助教材。
卅八年	大陸變色，政府播遷來台。
四十年	求取書寫效率、提倡印制用楷書寫用草、草書是中華民族自強工具、整理草法使之標準化。一、易識，二、易寫，三、準確，四、美麗。
四十一年	重回基隆。
四十三年	費半年時間，寫成六本原帖。
四十四年	遷居台北市。
四十五年	即年起，為深研草聖書法，時常親炙于公。
四十七年	四十七年夏，在頂北投拜師之日于公拒作三跪九叩頭的古禮。撰「于右任先生之事略與書法」一文，附玉照、投稿於日本六十餘個書藝團體。秋，基隆市書法研究會，首開中日文化交流書法展覽會於基隆市中山堂、市議會、市政府禮堂。
四十九年	出草書千字文一本，由于右任與賈景德為序，李漁叔教授作跋。主持「中華藝苑」競書部，為推動台灣書法教育先驅者之一。
五十年	出版楷書書法千文三體為一本。
五十一年	與李超哉、胡恆等四十二人共同發起成立第一全國性書法團體—中國書法學會。對鼓吹國內書法風氣，促進國際文化交流頗有影響。

民國五十一年代表我國第一屆書法代表團訪日。

民國五十一年四月在監察院院長辦公室，凝視于右任先生揮毫神態。

民國四十九年與于右任先生合影。

十月，我國組成第一屆書法訪日代表團赴日，是團中唯一的台灣省籍人士。

五十二年

與劉延濤、劉行之、王枕華、胡恆、李超哉等六人受前監察院于右任院長之命，發起組織標準草書研究會，致力於中國草書標準化，使草書發揮「愛日省力」之功。

五十三年

台北市中山堂舉行第一次書法個展。

五十四年

受聘中國文化學院（文化大學前身）書學研究所研究教授及受邀擔任輔仁大學書畫學會指導教授，致力於書法藝術教育。

五十五年

被聘為救國團所主辦第一屆全國書法比賽評審委員，同年十二月由百位名流及書家推介在台北市中山堂舉行第一次書法個展，帶動國內書法風氣。

五十七年

接受「大日本書藝院」邀請，在東京銀座畫廊舉行第二次書法個展，同時「日本教育書道聯盟」在東京大學舉辦「日本全國書法教師講座」受聘為客座教師，教育教師人才八百八十人。回國後應地方人士及日僑之要求，在台北住所設硯授徒，教室命名為「心太平室」，有中、日、韓、美、英、法、德各國陸續來學，迄今計達萬餘人，再傳弟子更廣佈世界各國難計其數。

五十九年

由文化界代表組成之「中華文化訪問團」被推派為書法界代表，隨何應欽上將訪問日本。秋季，與高拜石、王孟瀟、楊士瀛、張竹泉組成五人雅集，假台灣省立博物館舉行「五人書展」。

六十一年

台灣省政府編輯「中華民族與中華文化」鉅冊，被選為廿位書法名家之一，墨跡編印其中。

民國六十五年參加中華書法訪問團赴日訪日。

民國五十九年代表我國第一屆書法代表團訪日。

160

六十三年 先後受聘為國家文藝獎、教育部文藝獎、中山文藝獎評審委員。

六十五年 被選為「中國書法訪日韓代表團團長」率團訪問日本、韓國，促進多項國際文化交流。

六十六年 受日本書人會、古典詩學會、中部書道會、高崎書道會邀請在名古屋舉辦第三屆個展，展出作品六十件。創下展出第一日九時開幕，十一時全部賣光的盛況。

七十一年 受歷史博物館邀請，舉行第四次個展，展出作品七十餘件。

七十五年 因鑒於大陸來台書壇人士日漸凋謝，書學精華應公諸於大眾，留待後學再發揚，乃報請歷史博物館舉辦「中華書學講座」，行政院文建會撥款補助，邀請十餘耆齡名家主講書學。

七十六年 應台北市立美術館邀請舉辦第五次個展，及應台中市文化中心邀請舉辦第六次個展。

七十七年 出版「李普同書法選集」。指導文化大學藝研所麥鳳秋女士完成台灣地區三百年書法風格之遞嬗碩士論文受台灣省立美術館延聘主持「四十年來台灣地區美術發展-書法及藝林集英－于右任」二項研究計畫。

七十八年 應中國大陸「中國國際文化交流中心」和「中國書法家協會」邀請偕同日本書法家金澤子卿等在北京歷史

民國七十四年十一月所指導成立第一書會心正書於華視藝術廳舉行第一次展覽剪綵。

民國七十八年三月所指導之第二書會筆正書法學會成立，與會員合影。

七十九年

一九九〇年民國七十九年十月於北京歷史博物館率門生參與李普同、金澤子卿暨同門書法展。

民國八十六年八十大壽由門生祝壽。

八十四年　八十三年　八十二年　八十一年

博物館聯合舉辦于右任門第暨同門書法展覽，並順道南京、杭州等地巡迴展出獲高度評價。

邀集標準草書研究會成員及其門生成立中國標準草書學會，並獲內政部核准設立，被推選為首任理事長，積極推動書法活動。

元月，應國際書法聯盟邀請擔任中國國際書法聯盟會長。並率中國標準草書學會理監事及會員代表，與中國國民黨文工會假台北火車站，合辦春聯揮毫送民眾活動，對推廣固有文化甚有助益。

十月，擔任彰化社教館發起組團訪問大陸參加西冷印社九十年慶、北京國際中國書畫博覽會、安徽涇縣宣紙藝術季活動訪問團團長，率團訪問大陸，促進兩岸文化交流。

元月，書友雜誌社月刊設置「書法進階委員會」被推舉為主任委員，積極熱心推動書法社會教育活動。

十一月，中國國民黨文工會於國父紀念館舉行慶祝建黨百週年暨國父誕辰紀念日書法活動，受聘為中山碑林籌建委員，貢獻心力與智慧。

十二月，建請行政院文化建設委員會補助，主導中國標準草書編印黨國元老于右任先生遺作墨蹟專集一套三冊六千本，贈與國內外公私立文教機關（構）典藏。

七月，因推展國際書法著有功績，榮獲美國安德遜大學頒授名譽哲學博士學位。

民國八十四年於國立中央圖書館揮毫，作品為該館典藏。

民國八十四年三原于右任紀念館主體落成典禮上致詞。

民國八十三年八月赴大陸西安參加中、日三地屆于右任書法展剪綵。

民國八十一年十月三原于右任先生紀念館破土典禮致詞。

八十五年

元月，台灣省立美術館策畫主辦台灣地區美術發展研究，擔任書法部門研究主持人，指導門生麥鳳秋女士完成「書法研究報告暨展覽專輯」（三三八頁）出版發行。

八十六年

元月，指導台北科技大學蔡行濤教授編寫「于右任先生的書法風格」一書，約十萬餘字，將由台中省立美術館發行。

六月，受聘中華社書法推動委員會顧問教授團兼團長，結合各地書法家推動書法活動。

八月，為推廣書法藝術，精心編寫「楷書運筆法」及「新普及千字文」出版發行。

十一月，應邀率團參加陝西省三原于右任紀念館開館典禮，促進兩岸文化交流。

八十六年

十一月，因研究書道教育六十年，促進中、日文化交流貢獻甚多，培養後進書學名家頗眾，墨蹟著作流傳於國際聞當世書壇，出版劃時代新書「日用普及千字文」，對於日本學習中華書法有普遍性效用，因此今年十一月三日日本文化節，經眾議院資深議員簽報榮獲總理大臣頒贈菊花紋獎章一枚。

八十七年

二月七日，逝世。

因畢生致力於書法藝術教育及推展中日兩岸文化交流，績懋足資範式，溘逝榮獲總統明令褒揚及中國國民黨頒贈華夏一等獎章。

民國八十四年七月，因推展國際書法著有功績，榮獲美國安德遜大學頒授名譽哲學博士。

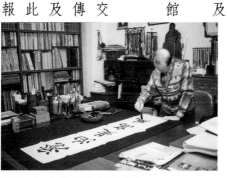

民國八十五年於天母書齋揮毫神情。

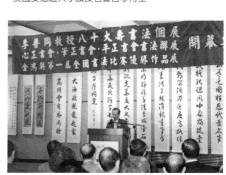

民國八十六年八十大壽書法個展致詞。

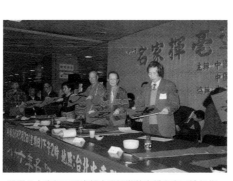

民國八十六年二月率領中國標準草書學會會員於台北火車站，舉辦名家揮毫送春聯活動。

國家圖書館出版品預行編目資料

李普同書法紀念展 = Lee Pu-Tong Calligraphy
memorial exhibition / 國立歷史博物館編輯
委員會編輯. -- 臺北市：史博館，民88
　　面；　　公分

ISBN 957-02-5170-0 (精裝)

1. 書法 - 作品集

943.5　　　　　　　　　　　88016277

李 普 同 書 法 紀 念 展

The Calligraphy of Lee, Pu-tong - A memorial Exhibition

發 行 人　黃光男
出 版 者　國立歷史博物館
　　　　　台北市南海路四十九號
　　　　　TEL: 02-2361-0270
　　　　　FAX: 02-2361-0171
　　　　　URL: http//:www.nmh.gov.tw
編　　輯　國立歷史博物館編輯委員會
主　　編　徐天福
執行編輯　蔡耀慶
美工設計　郭長江　林怡欣
英文翻譯　Mr. Alan J. Horowitz
文稿校對　蘇天賜　薛平南　吳俊鴻　張明萊
印務監督　蘭耀先
印　　刷　飛燕印刷有限公司
出版日期　中華民國八十八年十一月
統一編號　006309880531
I S B N　957-02-5170-0 (精裝)
行政院新聞局出版事業登記證
局版北事業字第24號
定價新臺幣肆佰元整